世界名畫家全集　何政廣主編

瓦沙雷　Victor Vasarely

何政廣◉主編、吳祒喻◉撰文

藝術家出版社

世界名畫家全集

歐普藝術之父

瓦沙雷
Victor Vasarely

何政廣◉主編
吳礽喻◉撰文

藝術家出版社

目　錄

前 言

瓦沙雷（Victor Vasarely）是在「歐普藝術」興起後，一舉成名的畫家。他在世界現代畫壇聞名，在1960年代之後，他的歐普畫受人歡迎的程度，遠超出一般人的意料。其實，瓦沙雷的成功，並非偶然。

他早在歐普藝術尚未流行之前，即一直潛心於視覺與光學藝術之研究，將構成主義與新造形主義的繪畫，加以提煉，並以科學時代的新理論做為藝術創作的根基，嘗試新造形的探求，再揉入色彩學的知識，遂創造出令人感到眼花撩亂的歐普藝術。三十餘年，他對此種藝術的研究與追求從未間斷。直到1965年歐普藝術成為世界藝術新潮後，他的名字立即響亮出來，被人尊奉為歐普藝術的先驅。從事藝術，決非一朝一夕的事，所謂「羅馬不是一天造成的」，只有靠自己下定決心，經年累月地從事探索、追求，成功的機會自然會隨之來臨。

瓦沙雷1906年生於匈牙利，他原來學醫，取得布達佩斯大學醫學系的入學許可。但是後來他放棄學醫，進入設於布達佩斯有「包浩斯」之稱的慕里學院，研習設計。他對莫荷里－那基（László Moholy-Nagy）的講義頗為感動，並衷衷於馬列維奇（Kazimir Malevich）、蒙德利安、康丁斯基以及建築家葛羅佩斯（Walter Gropius）的創作。

1930年瓦沙雷移居巴黎，成為新巴黎派的一份子。戰爭中他從事平面設計藝術。戰後他在繪畫上的興趣極為濃厚。另外他也從事掛氈畫的設計和石版畫的創作。

他是巴黎「視覺藝術研究集團」的領導人，畫室設於巴黎。1965年他代表法國參加聖保羅雙年美展，結果榮獲國際大獎。他的抽象繪畫以擯棄現實對象為出發點，運用幾何學的色面構成純粹知性的畫面，他不滿於以個人情緒和主觀的表現，也不主張踏襲抽象表現派的技法。因此，他極力避免用手作畫，採用機械作畫，以超個性的幾何形體譜出絕對理知的畫面。換言之，他拒絕了傳統繪畫的技法，他認為面對機械文明、合理化、機能化的現實，畫家應以理性從事創作。他的畫可說是絕對客觀的，純粹造形性的，著重視覺原理及物理學的應用，採用方塊、圓圈、三角創造出一種極具彈性的新語言。

瓦沙雷在1930年即在布達佩斯舉行個展。到巴黎，參加過「五月沙龍」及「新寫實主義展」。1944年在丹尼斯‧賀內畫廊開個展。接著在1950年、52年先後在哥本哈根、斯德哥爾摩舉行大個展。1954年在布魯塞爾開畫展，同年為南美洲卡拉卡斯大學製作大壁畫，在1965年紐約現代美術館舉行的歐普藝術展中，他被譽為歐普藝術的先驅。

瓦沙雷的繪畫具有決定性的成就，來自造形集合和動態藝術的創作。他運用一系列非常豐富的色譜，包括灰、紅、藍、綠、黃和紫，每種都有十二至十五級的深淺色調，也採用金、銀色。每一顏色分析出十二至十五種色譜，瓦沙雷只用兩種顏色即能完成大幅的精彩繪畫作品。他的色彩排列系統使他發揮出無限的可能性。瓦沙雷宣稱的造形世界能夠在知覺層面被人經驗到，使我們以確信的威力認識到：偉大的審美結構秩序是能夠存在的。他的許多別具匠心的造形繪畫，就像密碼一般使我們認識到眼見的遠不如繪畫中實存的豐富多彩。

二〇一一年一月寫於藝術家雜誌社

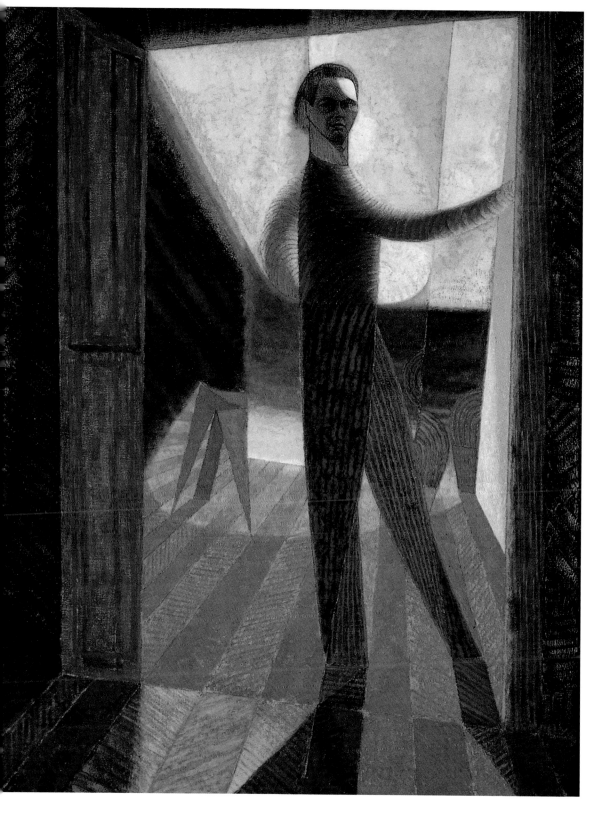

歐普藝術之父，瓦沙雷

　　維克多·瓦沙雷（Victor Vasarely）是歐普藝術的先驅，早年受包浩斯式訓練，做過幾年商業藝術家，他全心全意投身至幾何抽象表現，促成了視覺上具動態感的圖像，深刻地影響了60年代的設計與時尚，為現代藝術與設計留下精彩的篇章。

　　在約瑟夫·亞伯斯（Josef Alberts）和瓦沙雷的研究觀察下，歐普藝術於1955年誕生。兩人早期在此新領域的創作影響了下一代的藝術家，包括亞剛（Yaakov Agam）、索多（Jesús Rafael Soto）、迭斯（Calos Cruz Diez）、莫瑞雷（François Morellet）、亞維爾（Yvaral，瓦沙雷的二兒子，原名尚皮耶）、李派克（Julio Le Parc）、沙賓諾（Francisco Sobrino）等人。歐普藝術的名稱原為視覺光學的藝術（Optical Art），後到紐約畫壇，藝評家為了和當時興盛的普普藝術（Pop Art）做比較而略稱之為歐普（Op art）。

　　瓦沙雷對於「動態藝術」也有貢獻。「動態藝術」在1964年代興起，探索簡單幾何元素在物理學作用下產生的視覺效果，是一種能引起觀者注視的新藝術形態。而相似的造形實驗早已出現在包浩斯先進的作品中，如莫荷里－那基（László Moholy-Nagy）、克利（Paul Klee）、康丁斯基（Kandinsky）和伊登（Johannes Itten），也囊括在馬列維奇（Kazimir Malevich）之中、阿爾普（Sophie Tauber-Arp）、蒙德利安（Piet Mondrian）等人的作品。

瓦沙雷　**自畫像**
1945　油彩畫布
116×89cm
哥特斯美術館藏
（第七頁圖）

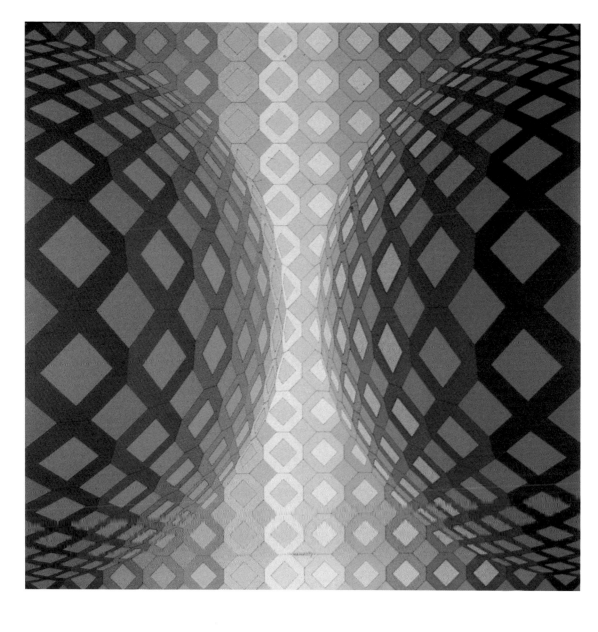

瓦沙雷
「織女星系列」作品
1970　壓克力畫布
80×80cm

「包浩斯」是一座實驗性的教學及藝術中心，1919年於德國威瑪成立，在1933年納粹掌權之前十分活躍，將新的工業化思維套用在藝術與建築的設計與生產上。包浩斯的原意為「我們建造的房子」，它的思想及創作模式不只在藝術史留下了痕跡，也拉近了原本屬於「高文化」的藝術與社會大眾間之距離。

　　這樣的藝術思維深刻地影響了現代社會不斷更易的面貌，包浩斯學院裡的老師如密斯・凡德羅（Ludwig Mies van der Rohe）、希

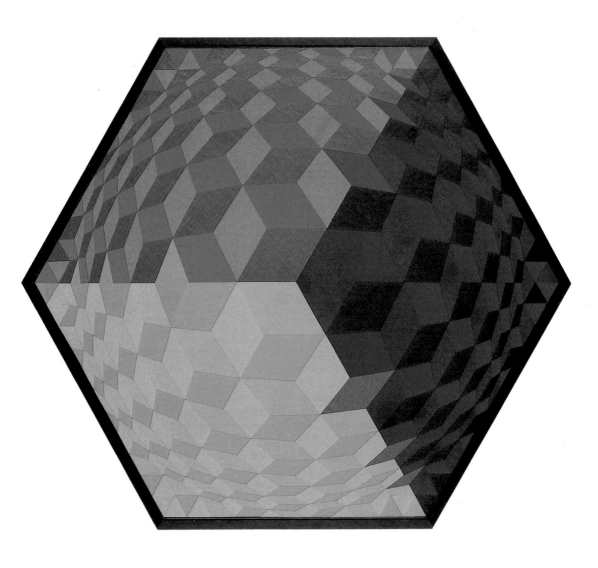

柏賽默（Hilberseimer）等人設計了玻璃與鋼製建築。亞伯斯用不同的材質實驗藝術創作工業化的可能性，並以主題方式為作品命名，也直接影響了美國歐普藝術發展。葛羅佩斯（Walter Gropius）建立了新的教學思維、將藝術家與工匠的角色結合、執行研究計劃、創造統一的新風格，他把最主要的焦點放在發掘新的造形，讓藝術作品的工業化製造成為可能。

　　包浩斯學院考量經濟條件，將藝術品過於裝飾性的成分去除，採取理性及簡單化的結構。這樣的藝術理念延伸到日常生活，成為工業化美學及設計的典範。包浩斯的設計前提是「人」——可以以

瓦沙雷　**圓頂支柱**
1971/72　壓克力畫布
158×138cm
私人收藏

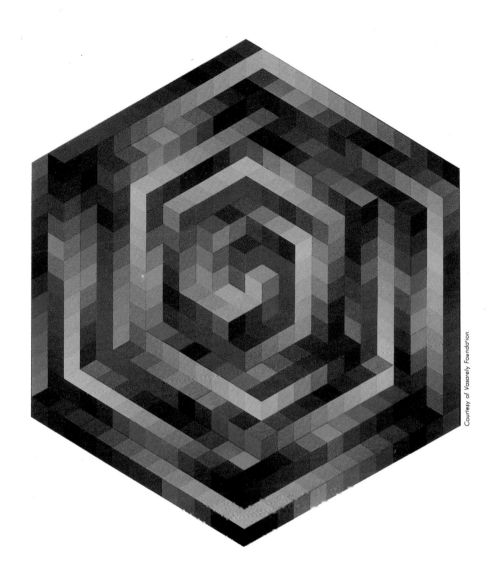

Courtesy of Vasarely Foundation.

瓦沙雷　**圓頂－B**
1971　壓克力畫布
186×160cm
私人收藏

理性方式解決問題，而不依從當權、集權主義，或甚至是聽從命運就範。當希特勒政權將德國前衛藝術批為「頹廢」，並加諸限制及處罰最終仍不成功，反而是同時期的包浩斯運動影響散播全球，特別在建築及應用工藝美術方面。

　　歐普藝術所呈現的理性主義風格雖然看似受包浩斯影響，但還是和二戰期間的抽象幾何運動的基本特徵有幾處相異。

　　首先，歐普藝術試圖突破藝術與科技間的界線，另一方面也建立起各種科學分支間的關聯性，例如視覺理論與電腦控制學，它吸收了新的造形形式，並吸收接納了工業美感。

11

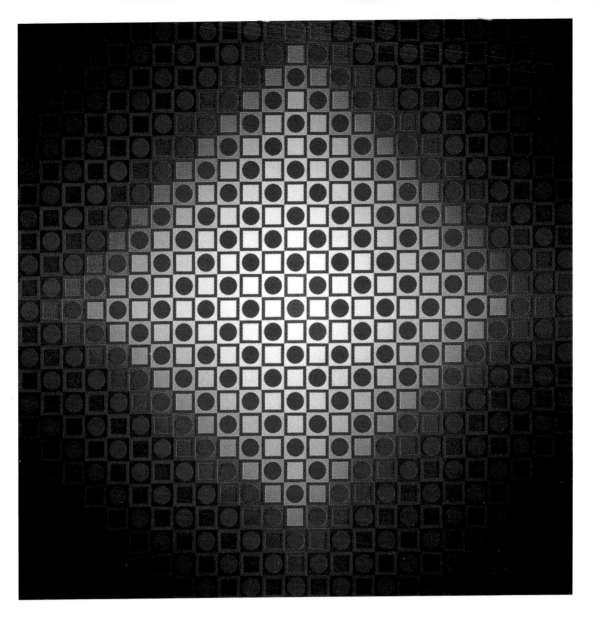

歐普藝術雖然缺少明確的、文化上的企圖心，但將藝術表現技巧帶入新層次功不可沒。抽象幾何繪畫之所以增加了動態、資料化、數據化的創作方式，以及拉近藝術品和大眾之間距離，都是因歐普藝術的影響。

瓦沙雷在多年觀察藝術發展後，敏銳地提出「傳統繪畫出現危機」，並試圖將藝術與大眾生活做結合以求突破，讓藝術不是只被少數精英擁有，而導致一般大眾無法居住在新穎的、吸引人的環境內。

瓦沙雷　**寶佳星球 II**
1966　壓克力畫布
250×250cm
私人收藏

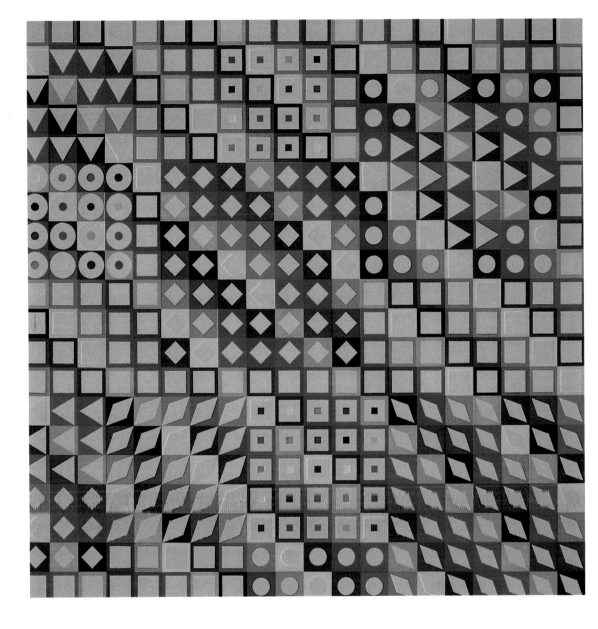

瓦沙雷　**民俗**　1973
壓克力畫布　120×120cm

「造形與色彩的集合引領
我創造了一種世界共通的
手法，我稱之為『造形民
俗』。它的多樣化和功能性
應該可以滿足大眾的需求。
這是一種正向的力量引領人
類進步。」──瓦沙雷

　　瓦沙雷於1963年的展覽目錄中寫道：「藝術品成了一個物
件，所以讓我們疏離了一個更宏觀的美學。藝術品被展示、擁
有、貪圖，因此被隔離、冷凍起來，被偽裝成一種特別富有詩
意的物件，但到最後只能讓少數精英玩賞而已。」

　　瓦沙雷專注於製造一種原型，也就是一種原創的概念，讓
他可以持續變化、發展及工業化生產一件作品，在1955年的個
展中，他提到：「『原創』是一件藝術品，是一顆可以發出茂

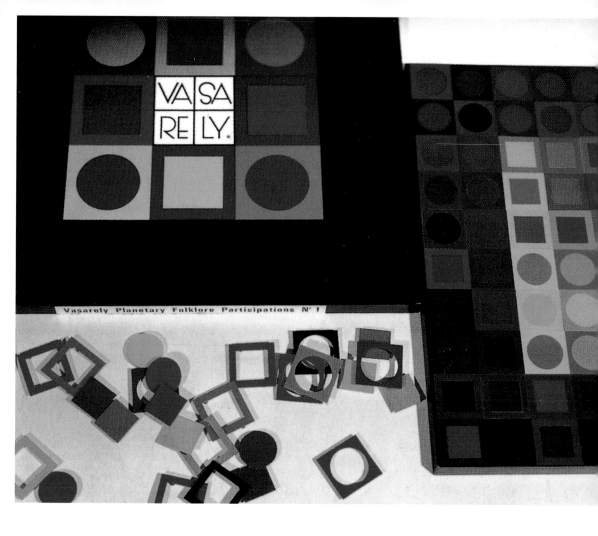

Vasarely Planetary Folklore Participations N° 1

盛枝芽的種子，簡單的來說是在現實中富有潛力的一件東西。『原創』是一個過時辭彙，但卻讓工業化製造得以有新可能性、新使用方式的最直接答案。」

〈瓦沙雷的行星傳說參與組合1號〉內部所包含的造形集合原件。

　　瓦沙雷自然不是第一個，或是唯一一個倡導這些觀念的人，馬諦斯、勒澤（Fernand Léger）和畢卡索等人的作品中都可以看出類似的想法，他們使用了「原型」技巧輔助雕塑、陶藝或紡織創作。在二次大戰間使用「現成品」創作的超現實主義者、雕塑家或畫家之間的風格，也因此多樣化擴展開來。

　　瓦沙雷受了上述前輩藝術家的影響，再以自己無比的熱情與執著將新想法向前推動，他說道：「先去感受，然後再創作是過時

的流行。從今開始，我們先要有藝術的想法，然後再讓它被製造出來。」

他的美學因理念與道德觀而成形：美麗的創作可藉由「多版數」及「多彩城市」得以讓多人共享，過去被少數人購買的藝術品，也成為共有的寶藏。

如同許多同輩藝術家，瓦沙雷經歷了具象創作的時期及嘗試過其他的風格，例如超實主義的畫作，他將之稱為「錯誤的途徑」。但是藉由這些早期作品，我們得以一窺什麼影響了他，並理出藝術脈絡：塞尚、秀拉、勒澤、馬諦斯等現代繪畫巨匠的影響可以在1929年瓦沙雷就讀慕里學院──「布達佩斯的包浩斯」時的作品中發現，其中也摻雜著克利與康丁斯基的影響。

多年來瓦沙雷從事對媒材、媒介的深入研究。剛開始他由自己一人單獨完成作品，漸漸地開始有一個團隊圍繞著他。為了確保藝術的原創性，他大膽地嘗試任何可以想像得到的媒材：紡織、鋁製品、彩繪木料、畫布、塑膠、不鏽鋼、雕塑創作、玻璃、馬賽克磁磚、陶藝等……，因此創作出將純粹造形融合了活潑顏色的作品。瓦沙雷的視野遠大，從早期開始便以科學性的方式開發新的視覺語言，創造出以融入大眾生活做為考量，參透織品設計、建築界等不同層面的作品。

圖見154頁

瓦沙雷在法國古城哥德斯創立了一所以教學為目標的美術館，除此之外，在1976年於普羅旺斯省的艾克斯興建了瓦沙雷基金會美術館，這是藝術與建築、日常生活、城市規畫結合的難得嘗試。美術館的建築造形特殊，由十六個六角形所構成的建築結構中，其中七個挑高的展覽室相互連通，形成四十二面大型的展示牆，讓巨幅作品得以展示。

延伸包浩斯的概念，瓦沙雷認為藝術與建築應該合而為一。但他也常苦惱於許多結合藝術／建築的案例成果不盡理想，因此他推論藝術家需主動扛起責任，成為建築的設計者，才能使成果令人滿意。他認為用從自然抽離出來的元素設計建築，不如用相似的各式顏色、簡化的造形來讓居住環境更加人性化。

他認為有些藩籬必須跨越，說道：「某些固執的人只選擇欣賞

以雙手創作的藝術，但這是與所有道理相違背的。的確，笛卡兒的文章、巴哈的奏鳴曲首先是以手寫稿呈現，但這些作品都可印刷成冊，或製成唱盤等方式進入數百萬人的心中。愛森斯坦、費里尼是善用電影語言的一代大師，但不是一般的電影製造者。柯比意和奧斯卡·尼邁耶不曾用自己的雙手搭蓋建築物，但建築卻因他們的設計而留名。古典文藝復興巨匠在天井壁畫上簽名，但這畫作大部分是由徒弟們所完成的。」

瓦沙雷的藝術中心概念為「視覺風格的給予」以及「將藝術帶上街頭」。瓦沙雷是「動態藝術」最重要的領導者之一，也影響了許多世代的藝術家，從60年代的「巴黎藝術研究集團」（Group de Recherches d'Art Visuel縮寫為GRAV），一直到錄像及電子科技藝術家。瓦沙雷的作品之所以在現代藝術中具有代表性，是因為他對於當代藝術研究及工作室生產的趨勢早有先見之明。

瓦沙雷
行星傳說參與組合1號
1969
可自由組合的裁切造型
私人收藏

打破科技、藝術與大眾間的界線

　　瓦沙雷是第二次世界大戰後期最成功且有名的藝術家之一，而他的作品正清楚地反映了那個時代的精神。瓦沙雷的造形世界，偏好以數學和科學的類推為基礎，他的風格，大約可以分為五個階段。

　　在第一個階段裡，瓦沙雷開始熟悉包浩斯的學派，建立一套個人製圖理論的系統，並且曾有幾年轉趨向超現實主義。

　　第二個階段，他逐漸演變出了個人的風格，將自然景觀轉換為幾何抽象圖型，例如「拜耳海峽系列」、「丹孚系列」、「哥德斯系列」等。在拜耳海峽，他將海濱的小圓石、沙礫、海浪、地平線等簡單的自然形狀減縮成幾何形式；在哥德斯山他分析三維立體，描繪出櫛比鱗次的屋頂；從巴黎丹孚車站裡的瓷磚牆壁，他看出了充滿韻律與美感的幾何抽象畫作，以日常生活周邊的景觀做為靈感來源。

　　到了第三個階段裡，他以攝影技術為輔助，創作了極致的視覺錯亂效果，例如「動態浮雕系列」、「黑白表現系列」、「攝影技術系列」。在瓦沙雷早期作品裡，黑與白所構成的基本造形如格子盤、骰子和菱形一再重複。藉由這些挑戰眼力、也常常讓視覺負荷過度的作品，瓦沙雷對視覺特效的藝術做了貢獻，這類作品後來逐漸被稱為歐普藝術。但瓦沙雷曾經自己研究1952至53年間自己的作品，他認為當時的自己是走在一條黑暗的巷子裡。

　　前面的三個階段是瓦沙雷早期發展的幾個時期，也是「造形集合」基礎概念的醞釀期，一般人對這個時期的瓦沙雷少有認識。

　　到了1964年，他已經能夠運用一系列非常豐富的色譜了：灰、紅、藍、綠、黃和紫，每種都有十二至十五級的深淺色調，除此之外，他還常做各種試驗，調配新的色彩。他也採用金色與銀色。每種顏色都被分析出一套色譜，最高的色調是一號，最低的色調介於十二至十五號之間。憑這豐富的色彩，瓦沙雷只用兩種顏色也能完成大幅度的精彩作品。他的排列系統使他發揮出無限的可能性，然而，這也是一件相當耗費時間的工作，要計畫種種色面不是容易的

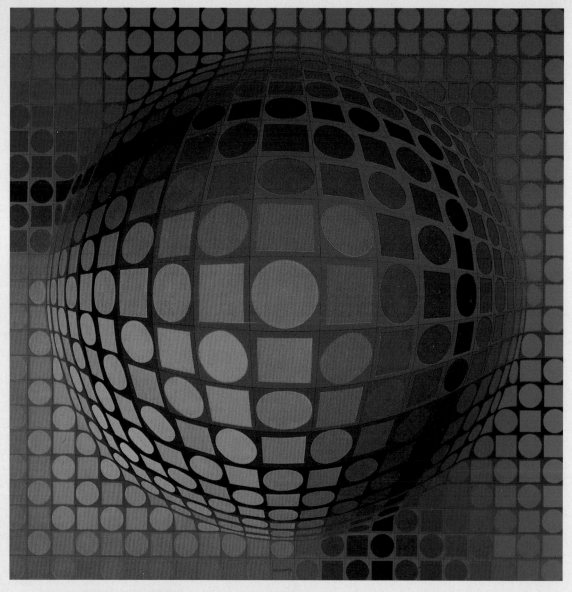

瓦沙雷　**陰影光（織女星系列）**　1970-1976　壓克力畫布　80×80cm　私人收藏

「『織女星系列』作品……有一種如野獸般、令人躁動的特質，它們明顯地和其他作品相異，並且至少在表面上，能夠像普普藝術一樣譁眾取寵。它們像是一百五十億年前宇宙大爆炸所產生的脈衝星──似乎仍沉重地呼吸著。」──瓦沙雷

瓦沙雷　**圓滿**　1978　油彩畫布　95×95cm　台灣《藝術家》雜誌收藏（右頁圖）

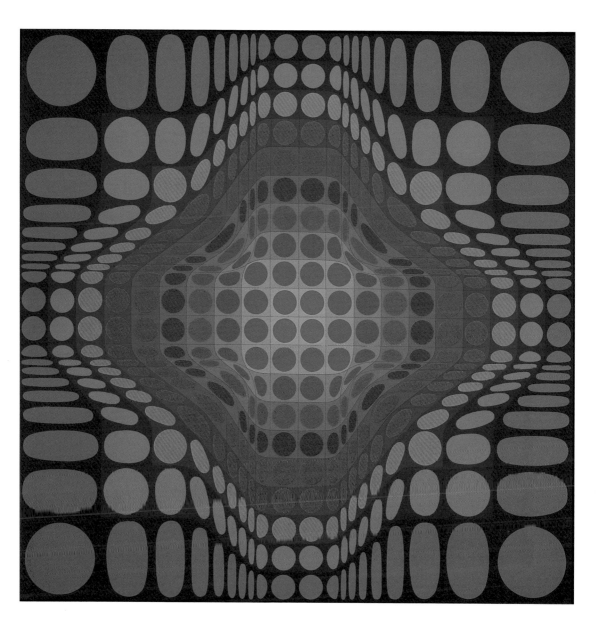

事。一旦熟悉了瓦沙雷的「造形集合」概念，人們可以充份體會到視覺圖像學的興趣所在，即是追求最複雜的種種解答——在這些解答裡，各種顏色和形式的資料達到最大的可能性。

　　所以第四個階段，便是將「造形集合」的概念純熟地發揮，讓藝術成為一般民眾可以參與創作、工業化方式製造，和日常生活結合，例如「行星傳說系列」、「演算置換系列」、「CTA系列」、「織女星系列」、「線形系列」、「三維、二維系列」。

60年代和70年代，當瓦沙雷受歡迎的成度達到最高峰，也正是大眾對科技發展及社會進步最信任的時期。一種「大眾的」、能無止境被重複製造的藝術，啟發了許多當時的藝術創作。當時許多藝術家認為藝術是每個人都可以共享的，擁有藝術品不該是權貴的專利。

　　瓦沙雷作品發展的方向符合時代邏輯。他相信藝術在社會裡的功能，並認為藝術家是促進社會進步的重要貢獻者之一。他和二兒子亞維爾曾在60年代一同創立「巴黎藝術研究集團」，將藝術帶入了日常生活的場域，將畫廊展覽的空間賦予動感，縮短了觀者與藝術品間的距離。瓦沙雷深信藉由視覺感知，人們可以被帶入與世界和諧一致的境界。

　　秉持著這樣的信念，瓦沙雷完成了許多公共藝術、戶外裝置藝術委託案，作品遍及巴黎大學、南美洲委內瑞拉境內大學等地，他也於法國哥德斯、匈牙利布達佩斯和他的出生地佩斯各設立了獨立的作品展示空間、視覺藝術研究中心，這便是最後的第五個階段。

對於科技的褒貶與前瞻性看法

　　瓦沙雷晚期的創作之所以會成為風潮流行，是因為他的作品被印刷成海報、製作成磁磚、紡織品，或陶瓷器皿。但也因此他的作品複雜性常會被遺忘。他的視野雖然都符合邏輯地實現了，但作品背後的含義也被淡化了。

　　在巴黎東北方莫約三十公里處的阿內敘馬恩鎮（Annet-sur-Marne），瓦沙雷曾有一間大型的工作室，規畫得像實驗室般，不時有人慕名前來拜訪參觀。工作室裡討論的話題環繞著各種研究，新技術原型、控制學（Cybernetics）或是電子計算機等新穎的科技詞彙在那兒司空見慣。數學家、物理學家、醫師、政治家、行為科學家和各界精英合力討論藝術的可能性。

　　長期觀察瓦沙雷的藝評家史派斯（Werner Spies）曾在60年代末期寫道：「瓦沙雷的創作是那個時代在心理發展研究中，最有趣

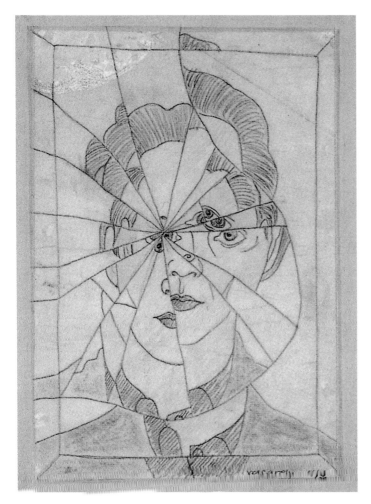

瓦沙雷　**自畫像**
1942　彩色筆、紙
28×20cm

及令人振奮的發現。」而瓦沙雷在1997年過世後，史派斯悼念他：「直到今日或許已經沒有人能想像，這位傑出、談吐幽雅的藝術家，曾一度無所不在，造成巨大的狂熱和追隨。」

1985年，當瓦沙雷七十九歲時，有人問他對未來藝術的展望，瓦沙雷回覆道：「未來的抽象藝術，將會著力在心靈語言上於的舉世普及；它在技巧上，將會依循大眾科技發展的方向；它的筆觸將會是非人的，甚至是可數碼化的。……以這樣的概念來看，藝術已經成為大眾的財產。拜印刷所賜，文學也同樣的成為所有人類的共有財產……我能想像，或許在牆上投影的方式，也可以簡單地舉辦一場展覽。只要手中持有重要藝術作品的投影片，不備有豐沛的預算，我們仍可以輕鬆地在任何地方構築大型展覽。只需要幾天就足夠將一場完整的回顧展放在小型包裹裡，寄到世界上的任何一個角落……。」

就藝術史的觀點出發，瓦沙雷依循著20年代及30年代裡多種「幾合抽象藝術」派別的傳統，特別是包浩斯和結構主義派。他用這些派別的技術重新定義了繪畫媒介。瓦沙雷樂於把自己的作品比為一幅「屏幕」，他解釋：「傳統繪畫的那一套方式已經被禁止了，只有自然輔助的紋路和一定厚度的顏料留下，嚴格地維持平塗的技法。色調強烈，數量少，或是顏色明暗程度的調整而已。表面有時浮現空間感，但下一秒又再次消散，所以畫作的表面好像一直

在變動。」這樣的「變動」是雙眼經圖像刺激而產生的錯覺。所以這樣「非物質」的變動，是由畫作與觀者之間的互動而產生。

在今日的數位時代裡，瓦沙雷的藝術有了新的關聯性。瓦沙雷的作品不需使用三維的、雕塑的媒介就可以創造出立體視覺空間，這種「非物質」的立體圖像以及它能吸引觀者互動的可能性，預知了新媒體藝術的美感經驗。在網路時代裡，以虛擬的形式瀏覽藝術及文學作品成了日常生活的一部分，這也證實了瓦沙雷的預測，電腦的屏幕成為一扇通往虛擬空間的門戶，一個在視網膜形成的人造世界。

最後，可以自由地組合，持續地修改，並從規格化的單位重新製作一張圖像作品等概念，也因為數位科技可以輕而易舉地達成。電腦科技最基本的成就——將所有的資訊簡化為二進制碼，0和1——也在瓦沙雷的「造形集合」概念裡找到了回應。

瓦沙雷了解二元系統的重要性，並在率先用它來創作。但他將這樣的創作提升為大眾普遍都能識別的標誌，這一種只用了兩種顏色與線條交錯變化的獨特風格，便自此被通稱為歐普藝術。這標示了他創作中「造形集合」和「數位藝術」之間的差異性，因為基本的數位信息只有兩種：開或關，有電流或沒有電流。以他的黑白作品為例，瓦沙雷的藝術因不確定性而成為特色，因為眼睛不斷地嘗試，但最終仍是無法明確區分黑與白之間的界定。

瓦沙雷常強調未來的藝術將是可程式化的，因此讓每一個創作者都可以獨立製作。他重覆提到如何運用「控制學」創作藝術，說這樣的科技能幫助他的視覺語言程式化，並為工業製造之途鋪路。

瓦沙雷常興起用電腦來繪畫的想法，這並不是他有興趣用電腦來修改圖像，或是促成其他視覺溝通的方式，確切地說，他視電腦為輔助他創作的最佳工具。

在1968年，瓦沙雷計畫創造一台機器來幫助他完成「演算置換系列」和「織女星系列」的創作，他寫道：「我已經設計了一套電子機械的藍圖，一面不透明的玻璃，大小是三乘三公尺。這個機械備有二十五乘二十五，也就是總共六百二十五個格子，其中安置彩色燈光設備。運用變阻器和電路，我只要按一個鈕，就可以組合各種可想像出來的造形、顏色，讓它們互相融合……然後我會設計一

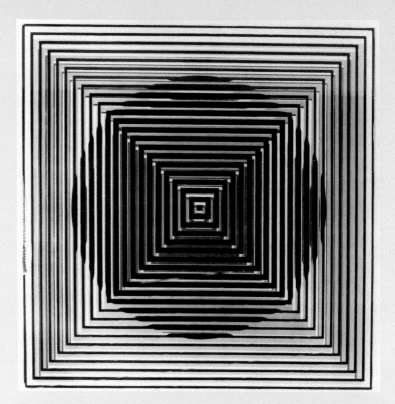

瓦沙雷　**貝塔**
1958-1964　壓克力板
32×32×8cm　私人收藏

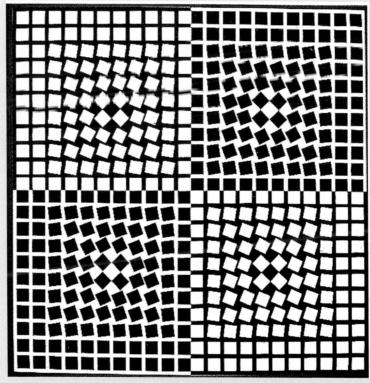

瓦沙雷　**波江座**
1959-1976　壓克力畫布
113×113cm　私人收藏

個『即時錄影系統』，在短時間內完整記錄所有的排列組合，如果用手工的方式創作，或許需要幾千幾萬名員工，準備上噸的彩色色卡，和持續好幾世紀不斷地工作……運用這個方法主要還是會和建築理論的實驗相關聯……最後，有了這個機器，我們可以用來實驗人的美感品味，將之轉化為數據的全面考察。然後，在最後，藝術可以如入並成為我們日常生活中的一部分。」

雖然他有這樣的計畫，但瓦沙雷從未用電腦技術來輔助這樣的創作。他仍維持著單純畫家的身分，或許他認知到，最終仍是原創的作品，以那原始的不可掌握性及強烈的衝擊，最能夠讓觀者受到感動。

在他晚年時，他的確也回應了科技的負面影響。在1982年瓦沙雷提到：「電腦，減低了人自己的想法，做出來的決定是既快速又令人無法爭論的。它……可以成為輔助人類的絕佳工具，但也同時會造成抑制。」

他的作品富含「科學」研究的特色、雖然經過計算後它能創造酷炫的特效，但瓦沙雷的作品仍是傳統的繪畫構成，這顯現了藝術永遠無法完全地簡化為理性語言。瓦沙雷自己也一直清楚這個現實，他在1953年的時候說：「我最深的恐懼是藝術或許會完全翻轉成科學，那些不可被估算的變成了數據，感覺成了知識，但要我們知道，在創作最確定的時候，那難以形容的不確定感又會再次回來。」

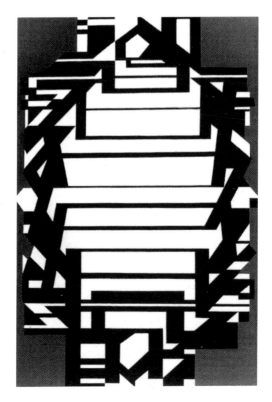

瓦沙雷　**明多洛 II**
1954-1956　油彩畫布
195×130cm
巴黎國立現代美術館藏

從布達佩斯到巴黎——
由商業設計師成為畫家
（1906～1946）

　　維克多·瓦沙雷在1906年4月9日生於匈牙利的佩斯（Pécs）。即使在幼童階段，他已經表現出突出的稟賦，七歲時所作的素描使人大為吃驚，而一幅在十二歲時所繪的風景畫作，是他留下最早期的作品。

　　1925年，瓦沙雷畢業後，便於首都布達佩斯研習醫學，但很快地放棄了這個科目，改為學習他最喜愛的藝術。1927年，他註冊了

瓦沙雷 **牧羊女**
1919 油彩畫布
30×40cm 私人收藏

波多里尼‧孚克曼私人學院，而學校提倡的傳統技法，讓他打下了穩固的繪畫基礎。事實上，瓦沙雷卓越的寫實繪畫功力，讓他在很年輕的時候就有能力賺錢維持自己的生活，一邊就讀藝術學院的同時，一邊也為廣告海報做設計。他畫了許多精細描繪工業機械及生活用品的海報。

　　他曾為一家軸承製造公司繪製海報，設計中的軸承圖樣具有照相技術般的精確度。有一天，公司裡來了一個新同事，看了瓦沙雷的圖稿後，新同事認為使用一張照片的效果比較好。直到兩年後，瓦沙雷才知道當初曾經尖銳批評、分析他作品的人，竟然是有名的波立克（Sándor Bortnyik）。

　　自此以後，波立克成了瓦沙雷真正的老師。兩年後，瓦沙雷改讀慕里（Mühely）學院，這所由波立克所設立的學校，常被人們稱為布達佩斯的包浩斯，不過由於客觀物質條件的缺乏，所以教學內容僅侷限於圖像設計。

　　波立克是現代海報藝術重要的創新者，是在匈牙利少數有接觸國際前衛藝術潮流的先行者，在1922年他於德國包浩斯待了一段時間，當時有幾位匈牙利藝術家，包括莫荷里－那基、莫爾納

瓦沙雷　**木紋習作**
1939　膠彩水墨
30×30cm
（本二幅圖）

（Farkas Molnár）和布勞耶（Marcel Breuer）在德國都很活躍。受到包浩斯學院風氣及同儕間的激勵，波立克才決定以包浩斯的教學方式，在布達佩斯開設學院。

在波立克的學校裡，瓦沙雷感到自己擬真的繪畫技巧似乎被阻礙了，雖然他內心感到抗拒，但自始自終，瓦沙雷仍然承認那種教學法的意義。

瓦沙雷　**男子**　1943
油彩畫布　115×130cm
布達佩斯瓦沙雷美術館藏

嘗試包浩斯、結構派風格

瓦沙雷　**視覺錯覺練習**
1939　油彩畫布
3640cm　私人收藏

慕里在匈牙利語中的意思是「工作室」，而學院的完整學程不只包括了建築及繪畫兩種學科的理論及實作，還有裝飾藝術、藝術史及科技與藝術間關係等相關課程。在學院從1927至1938年存在的期間，它一直維持著單一個人主導的模式。波立克在自己於布達佩斯的寓所中教導學生，特別專注於圖像及字形設計的應用。

二十三歲的瓦沙雷能巧遇波立克是十分幸運的。他一進入慕里學院就因為他卓越的繪圖技巧而令人刮目相看，這個時期發生一個趣事可以顯現瓦沙雷的繪畫功力。波立克表示，有一天瓦沙雷以非常精確的手法畫了一堆排泄物，逼真的程度使得工作室裡的每個人都想要立刻開窗戶。

在波立克的學院裡，瓦沙雷接觸的藝術想法，首次不將重心放在客觀描繪，而是在抽象規則和造形設計等問題，而這樣的想法所講求的不是照片寫實，而是如何簡化至本質的藝術。少數從這個時期留存下來的作品顯示了：一方面視覺圖像的簡化，另一方面則是在細膩幾何規畫下，所呈現的構圖複雜性，而這些特徵也將會成為瓦沙雷創作生涯的重要特色。

圖見30頁以〈藍色習作〉為例，也可以查覺到他在早期對視覺特效的興趣。它的畫面部分是以藍色線條的網絡交錯構成，造成了些微的雲波紋效果。瓦沙雷後來表示，這樣的繪畫挑起他對視覺效果的實驗精神，啟發了往後二十五年的「動態浮雕」繪畫和「攝影技術階段」。

承襲以藝術服務大眾的務實精神

瓦沙雷在慕里學院受到的教導對他的作品有幾方面關鍵性的影響。在波立克的教導之下，他致力於重新定義藝術和藝術家在社會中的角色。如果審視包浩斯以及威瑪對波立克的影響，他們之間的脈絡則更為明顯。

波立克和「風格派」創始者杜斯柏格（Theo Van Doesburg）有密切地聯絡，杜斯柏格也從1922年開始在包浩斯任教。「風格派」是以荷蘭著名的美學及藝術理論期刊命名，它的理念是以簡單的造形創造一種單純的藝術。規律的造形法則能讓世界增添和諧，是「風格派」的重要畫家蒙德利安發展出「新造形主義」繪畫的中心概念、是建築設計師瑞特維爾德（Gerrit Rietveld）建築設計的理論支架。

在建築方面開放的、架構清楚的造形語言，和大眾化、平價的建築工法一齊發展。同樣地，包浩斯的建築師葛羅佩斯、凡德羅、法國的柯比意，以及俄羅斯的結構派都在追求功能上和美感上都能令人滿意地簡化為最基本的造形的一種風格。

由此應證了，發展滿足社會與美感需求的一種應用美術對波立克的重要性。波立克也總是著迷於包浩斯的創意和教學方式：教導學生使用一系列不同的技術和媒介、純美術和應用美術之間相輔相成的平等地位、工匠與製造工廠之間的合作，還有對藝術結合科技的展望……。

但在波立克眼裡，並不是所有在包浩斯任教的老師都確實地實踐了建築師葛羅佩斯的指導法則。舉例來說，康丁斯基（Wassily

瓦沙雷　**習作M.C.**　1936　混合媒材　61×56cm　私人收藏（左頁圖為局部）

Kandinsky）和保羅・克利的藝術好像和葛羅佩斯的基本想法背道而馳，他們的作品仍是主觀的，就像獨立的藝術家只跟著自己的靈感而走一樣，對波立克來說，這種主觀意識是過時的、無法在現代社會中存活下去的——而這樣的看法也被他的學生瓦沙雷所推崇。

瓦沙雷曾興味盎然地回憶道：「有一次波立克教導商業藝術，因為他相信繪畫已經是我們過去的文明了。如果你對照了勒澤、米羅、馬諦斯、埃爾班（Auguste Herbin）和一些其他優秀的藝術家，這一套說法或許有些操之過急。事實上，波立克的意思是說，某種對於繪畫的浪漫想法已經成為過去式了，以這樣的方式去解讀，他就是對的。因為他反對那種打著領結、假裝沒受過教育、只相信自己的靈感、居住在極為窮困狀態下、嗜酒成癮的過時生物——那種在每一個西方世界大都市可以找到，睡在紙箱裡的街頭畫家。他希望能將我們訓練成對社會有貢獻的人，可以製造既實用又美觀的東西，也可以在科技及機械主宰下的社會中找到自己的定位。」

這樣的言論清楚地表示瓦沙雷對於那種追求自由、但最終仍是失敗的藝術家的輕蔑，所以他將目標放在結合藝術與科技，將藝術融入社會，他甚至有數年的時間也拋棄了繪畫式的純藝術創作，所以由此得知波立克切合實務的教學對瓦沙雷的影響，也因此讓瓦沙雷能成了一名成功的、所得優渥的商業藝術家。

移居巴黎擔任商業設計師

在1930年，瓦沙雷移居至巴黎，不久後在那與慕里學院認識的同學克萊兒結婚。他開始為大型廣告公司設計海報，並快速地在這個領域中奠定了名聲。就瓦沙雷自己表示，他刻意遠離巴黎的藝術圈，那時在20與30年代風行的正是超現實主義。

幾何抽象在那時的巴黎藝壇幾乎不見蹤影。雖然有些最重要的代表人物，像是蒙德利安、貝維斯納（Antoine Pevsner）、杜斯柏格、康丁斯基等人在20年代來到巴黎，並逐漸在寫實的巴黎畫派中

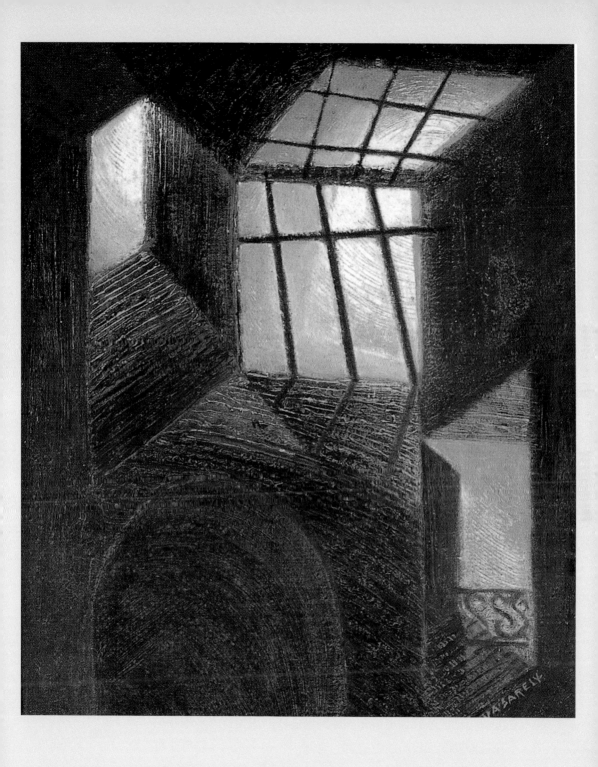

瓦沙雷　**畫室**　1945　油彩組合板　53×45cm　哥特斯美術館藏

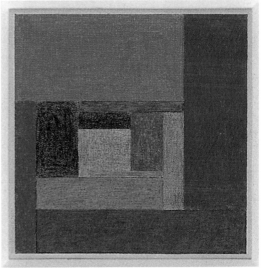

產生影響，直到第二次世界大戰後，這個城市才會成為幾何抽象藝術的中心。

　　瓦沙雷的商業藝術創作佔據了他剛到巴黎十年內絕大部分的時間。在閒暇時刻他系統性地實驗圖像藝術造成的視覺特效。他回憶道：「在這段期間，我將所有遇到的構圖、色彩、光線、陰影、材質、二維及三維空間等問題，一一列為精確考察的主題。」

　　由瓦沙雷的作品來看，他特別喜愛研究同心圓和重疊線所造成

瓦沙雷
包浩斯習作ABCD
1929　混合媒材
23×23×4cm
哥特斯美術館藏
（本頁四圖）

的波紋效果。這些疊置線條的網絡預言了瓦沙雷的「攝影技術階段」與「動態浮雕系列」。

　　瓦沙雷曾經做過一些鮮為人知，但非常傑出的圖畫，由於他曾計劃開設一間繪圖學院，所以他完成了不少教學用的作品，這些作品探討兩個基本的問題：一是結構的效果，一是素材研究的問題。

　　除了繪圖設計作品（以探討黑與白的可能性為主）以外，瓦沙雷在30年代所作的決定性作品還包括海報的設計。在這段時間裡，瓦沙雷過著幾乎完全離群索居的生活。他對「文化性的藝術」毫無興趣，甚至在後來的著作裡對這種藝術大加攻擊。直到1939年，瓦沙雷才與當時的藝術圈有所聯結。

　　在巴黎的第一年裡，他為了生活，在一家廣告公司裡工作，為了補償起見，他設計了一套製圖系統，他將之稱為「造形字母」，這便是後來「造形集合」的概念前身，這樣的製圖法讓工作更有效率，所以瓦沙雷才能花更多的時間在各種自由發揮的活動上。

　　他實驗了線形網絡及集合，用了像是斑馬、老虎，或是西洋棋盤等主題，這讓他能測試紋路的變化及如何激起空間觀感的可能性。舉例來說，他的〈丑角〉是從方格的變形及擴大演變而來，同時也表現出了紋路的流動感。這些斑馬紋和格了板於1944年第一次展出。

瓦沙雷　**老虎**　1938
油彩畫布
122×82cm
私人收藏
（左圖）

瓦沙雷　**西洋棋盤**
1935　膠彩
61×41cm　私人收藏
（右圖）

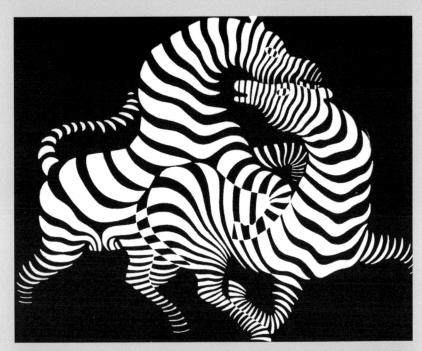

瓦沙雷　**斑馬**　1950
油彩畫布　92×116cm
私人收藏

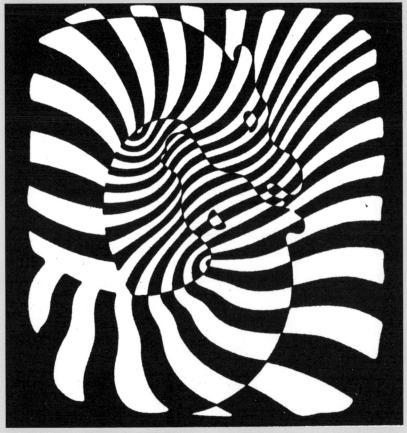

瓦沙雷　**斑馬**
1932-1941　油彩畫布
130×115cm

瓦沙雷　**軸線測定法習作**　1939　油彩畫布　60×40cm

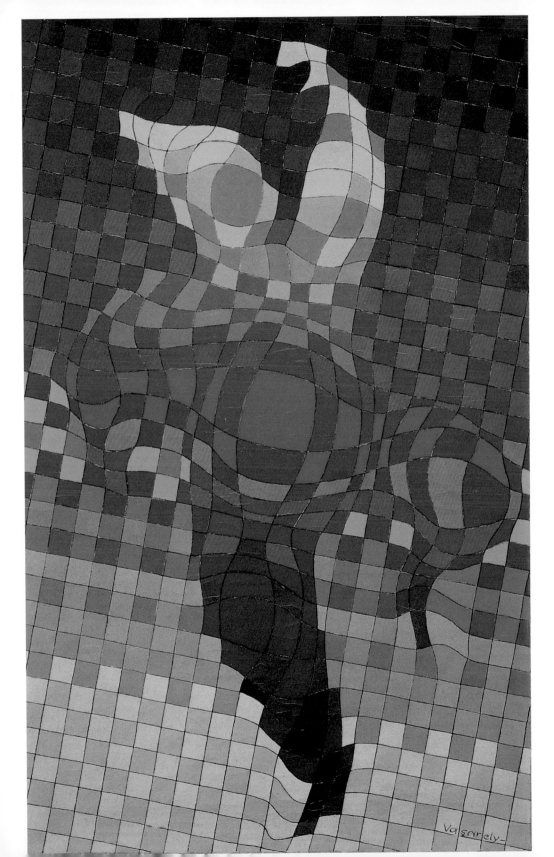

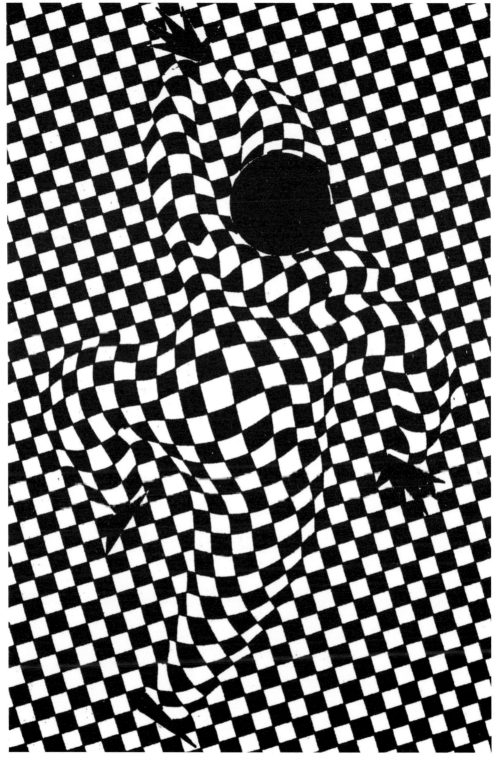

瓦沙雷　**丑角**　1935　膠彩　60×40cm
瓦沙雷　**丑角**　1936-1952　油彩畫布　119×76cm　私人收藏（左頁圖）

瓦沙雷　**五彩糖**
1940　混合媒材
60×55cm　私人收藏
（左頁圖為局部）

　　瓦沙雷考慮在巴黎開設一處教授包浩斯想法的學校。他在那個時期的研究也主要是為教學目的所設計。他會為自己規畫一些習題，像是以日常生活觸目可及的物件為主題的〈五彩糖〉便是一個例子，圖中背景的馬賽克拼貼及重複的色彩安排，可以看出瓦沙雷對色彩的喜好及敏銳度。

系統化的繪畫方式

　　瓦沙雷一再強調，用創新想法幫助手頭工作是很重要的，在一篇1947年出版的文章中，他提到如何系統化視覺語言，將描繪圖像

的手法條列式地舉出,將重點放在特效上,突破主觀限制,這樣能突破觀者文化背景的限制,引發單純的視覺興味。在這篇文章中,他第一次用到重要的關鍵詞彙:造形字母。

1940年代之後他專注於藝術創作,作品都不受商業因素的控制,他也能盡情發揮各種繪畫上的構想,但他仍持續堅持創作上一致的發展,他曾表示:「許多年後,我驚訝地發現……這些過去對圖像的研究只是一個起點,是為我後來為『動態藝術』做的準備。」

使用幾何圖騰讓一幅圖像作品產生動態節奏、交互重疊的線形網絡、西洋棋方塊、主題造形與背景的相互對應,還有明暗灰階的對比,反映了瓦沙雷在早期對能讓平面產生動感的造形充滿了興趣與研究的動力。

有一次他將「圖像研究」比喻為一個「基本曲目」,讓他可以在往後的畫作裡不斷重回參考。他的「練習曲目」,包含了近一百五十張色卡,呈現了對廣告手法的系統性探索,而未來就算創作動機改變,這些基本的想法會在瓦沙雷後續的作品中逐漸發酵。

合夥創立畫廊,推廣幾何抽象繪畫

在1944年,丹尼斯・賀內畫廊舉辦了一場瓦沙雷個展,包含了繪畫、圖像研究和商業藝術作品。瓦沙雷自己也是這個畫廊的創辦者之一,他生涯中幾乎每一場界定不同創作時期的展覽都在這裡舉辦。但事實上在剛開始的時候,瓦沙雷比較像是一名顧問及畫廊規畫者,而不單是以藝術家的身分參展。

這間畫廊草創時以推展年輕一代幾何抽象藝術家為目標,後續漸漸地發展成為歐洲最重要的抽象派、結構派思想中樞。瓦沙雷1940年在巴黎認識了丹尼斯・賀內(Denise René),兩人一拍即合,也因為瓦沙雷在戰爭時期幾乎接不到任何商業案件,所以決定一起經營裝飾方面的生意。

在這個時期,他更加專注在圖像研究上,風格造形也愈趨自然。從1942至44年期間,瓦沙雷住在巴黎郊外因為戰爭而與世隔

絕。他開始沉浸於研究現代繪畫，特別是克利、阿爾普、貝維斯納（Antoine Pevsner）和亞伯斯的作品。在這樣的藝術探索期間，他幾乎拋棄了自己原有的「圖像研究」風格。

在戰爭之後，瓦沙雷移居到巴黎郊外阿爾克伊（Arcueil）的一個工作室。於1944至47年間，創作了無數的油彩繪畫，像是〈科舍雷勒的黃色廚房〉和1945年的〈自畫像〉都顯現出他正在尋找一種新的表現方式。這些充滿了實驗精神的抽象畫作，可以察覺到立體派、未來主義、表現主義及超現實主義等多元的影響。

1945年，瓦沙雷舉行第二次展覽，展出一系列油畫，在這些作品裡，超現實主義的影響明顯，畫面上常有彼此無關聯的事物並置一起，展覽受到《超現實主義宣言》撰寫者安德烈‧布魯東（André Breton）大力讚賞，但是瓦沙雷很快地認定探尋的方向是錯誤的，並在1947年時以「錯誤的途徑」來形容此時期的作品。

接下來瓦沙雷將會重新以結構派及幾何抽象的傳統手法做為他向前邁進的目標，他說：「經過兩年在『後立體派』與超現實主義『領域』中的『迷途』，早期在布達佩斯所接受的教導……還是成為了我未來繪畫生涯發展的關鍵。」

瓦沙雷
科舍雷勒的黃色廚房
1946　油彩組合板
72×91cm

從自然到抽象——
瓦沙雷的造形變異
（1947～1959）

　　由1947年開始，瓦沙雷開始有系統地將客觀經驗賦予造形，在此以前，他的主題本質是形式的對比和超現實的動機，在此之後，瓦沙雷愈來愈趨向宇宙的主題，幾何抽象創作也更具個人特色。

　　這些創作立基於日常生活中的視覺體驗。這些強烈的視覺圖像都和他旅行時、或是居家環境的體驗相關聯，而且他每畫一幅幾何抽象作品，都會為他帶來更多圖像推延、變形的點子。

「拜耳海峽時期」的礫石

　　在1947年夏天，瓦沙雷在拜耳海峽旁的濱海小鎮住上了幾個禮拜。「拜耳海峽時期代表了我的一個轉捩點……」他回憶道：「那個區域的美……對我有強烈且深遠的影響。雖然我當時完全以幾何圖像方式創作，或許正因為這個原因所以我想要和其他畫家一樣地工作。我拿著我繪畫用的工具箱、水彩和彩色鉛筆，然後依眼前所見，在素描本上畫下無數的小幅速寫……我觀察拜耳海峽呈現的各式造形，絕大部分都可以簡化為橢圓和卵形，而且在過程中發現看起來相異的物體，實際上彼此之間有非常親近的關係。在早晨，雲朵的形狀像是小石頭，在海灘外幾公尺的深海區域，捲起的浪花有

瓦沙雷　**洛美蘭**
1948/49　油彩畫布
129×80cm
哥特斯美術館藏
（右頁圖）

瓦沙雷　**梅內爾布**　1950　油彩畫布　60×90cm

瓦沙雷
哥德斯－尼夫河習作
1948　繪畫於膠合板
63×43cm
私人收藏（左頁圖）　　瓦沙雷　**壁畫**　1950　油彩畫布　40×60cm　私人收藏

瓦沙雷　**澤索特**
1953　油彩畫布
120×100cm

著海螺的線條，甚至是日落也因光線曲折而像是橢圓形。」

　　拜耳海峽時期創作的作品，以有機造形的彩色色塊組合成討人喜愛的構圖。瓦沙雷從其中踏出將具象轉化為抽象的第一步，用符號替代具體寫實的大自然景觀。拜耳海峽的構圖仍可以被解讀為對大自然的研究，就如那些被磨光滑的小石頭所組成的拼貼畫作，〈班戈〉這幅作品像是貝殼與光影在水中折射的樣貌，相互變化交錯的形狀，套用瓦沙雷的話，似乎反映了宇宙的「力量」與「動態」成分。

　　另一個範例是〈拜耳海峽的漫步〉，形狀排列提示出遠方的

瓦沙雷　**班戈**　1954
印度墨水、粉彩基底
65×45cm（右頁圖）

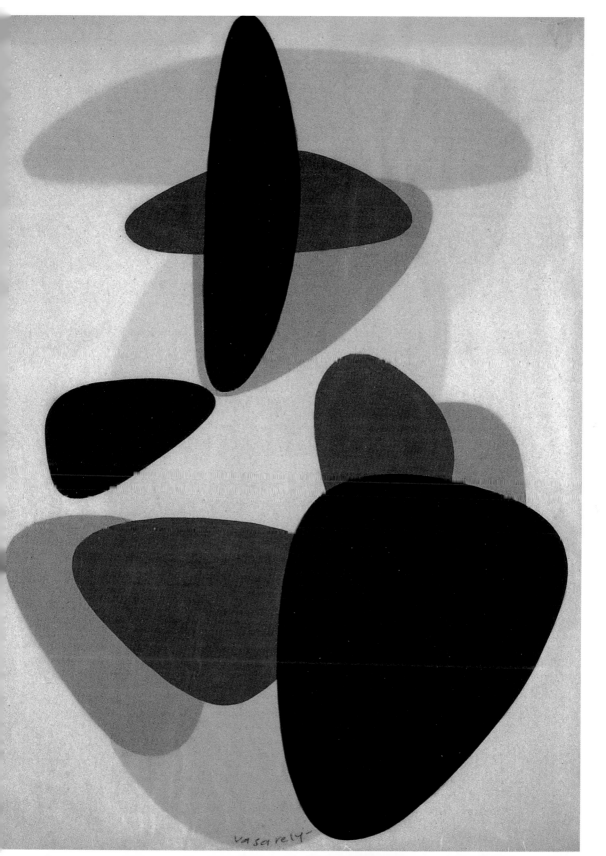

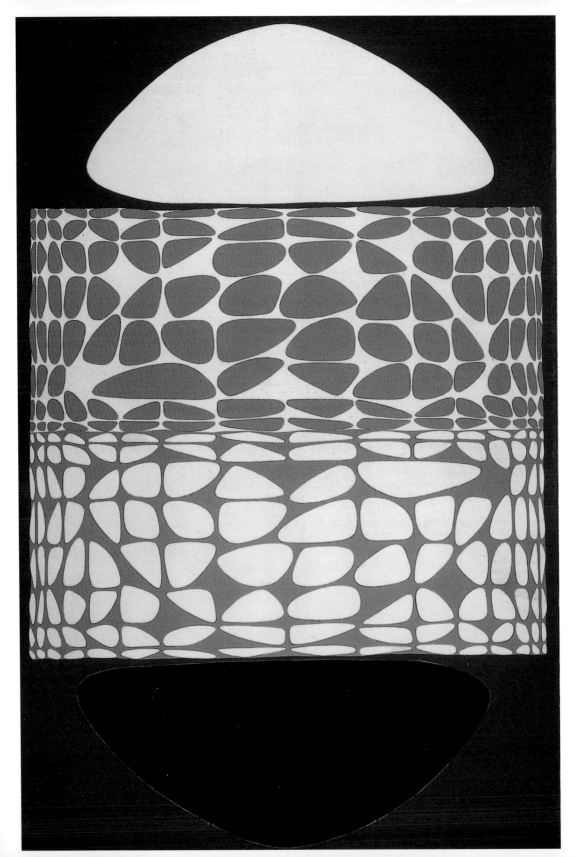

地平線和全景景觀。在此，就像是在其他拜耳海峽時期的作品，橢圓形提示著從不同視角所看到的圓形，讓畫面有了空間深度。這樣的構圖，仍然強烈地保有自然景觀的印象，解釋了藝術家在造形關係中，對於可以「聯結所有事物的一個環節」的探尋和熱誠。

如此直覺性的感受所有事物之間的關聯，這樣「大自然所涵蓋的幾何本質」，促成了瓦沙雷基本的信念，就是：全宇宙的規則都可藉由幾何學來表現！

確信美感架構和宇宙規則有著密切的關係，這樣的信仰將會在瓦沙雷的藝術創作中，以一種非直接的、愈來愈抽象的層次顯露出來。

「丹孚時期」的地鐵站迴廊

第一件瓦沙雷「丹孚時期」的作品和經歷「拜耳海峽時期」的時間是相重疊的。就如藝術家自己不斷強調，他的作品類型及時期並不是按時序先後連續的排列，所以無法被歸類為一種直線性的發展。他將作品彼此間的關聯性定義為多組不同的「工作群組」。

不同的工作群組在相同的時間內一起發展，而某些特定的視覺體驗、調性和想法可以持續到多年以後。這就是為什麼瓦沙雷的作品常標註兩個年份，頭一個年份代表的是概念誕生的日子，後一個年份是實際繪製的時間。丹孚時期是一個很好的例子。它的概念起自於1930年代瓦沙雷的視覺體驗，一直要到十年之後才在畫布上實現。「丹孚」這個名子是從巴黎「丹孚－羅徹盧」地鐵站演變而來，瓦沙雷每次從郊區的阿爾克伊到巴黎市中心工作必須在那轉車。

他後來回憶道：「那無止盡的月台迴廊上，都鋪上了有著細緻裂紋的白色磁磚。在那等車時，我凝視這些方塊，每一個都有簡單但獨一無二的裂紋……它們讓我聯想到奇異的風景……。」或在其他地方，瓦沙雷描述這些畫作為「消失的偉大古城所遺留下的殘骸」。

瓦沙雷
拜耳海峽的漫步
1951　油彩畫布
150×102cm
私人收藏
（左頁圖）

在1940年代末期，瓦沙雷自創一種獨特的幾何抽象繪畫，是以大自然對視覺感官的靈感刺激做為啟發。他觀察「自然中固有的幾何規則」，將拜耳海峽的經驗轉化為橢圓形的構圖。

53

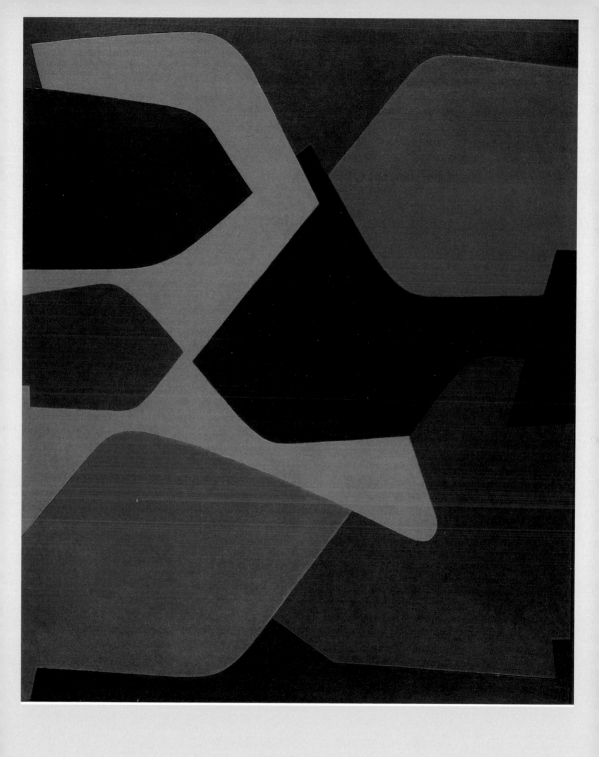

瓦沙雷　**柚子康帕利酒**　1951　油彩畫布　120×120cm　私人收藏

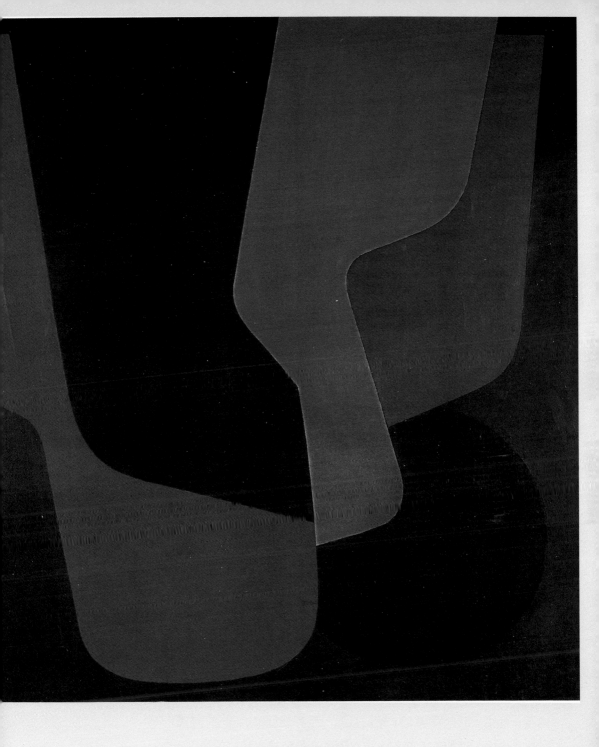

瓦沙雷　**大吉嶺**　1952　油彩畫布　108×100cm　奧地利維也納現代美術館

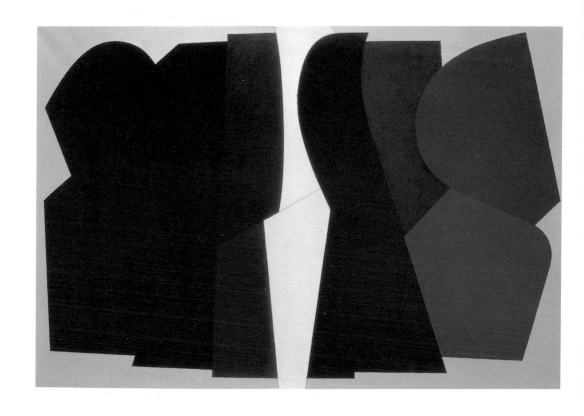

細微的洞察力和豐富的想像力混合，藝術家創造了嶄新的視覺體驗。但是，和拜耳海峽時期不同，這次瓦沙雷走上了相反的途徑：不是將客觀的世界轉為抽象，卻是以「客觀」的方式去解讀隨機抽象的圖騰。

雅緻的「丹孚時期」繪畫，首先將丹孚火車站的印象轉化，成為可以引起多層次空間聯想的垂直及水平線，後來再以曲線界定大小不一的彩色色塊，像是〈西安2〉、〈大吉嶺〉、〈柚子康帕利酒〉常被視為由色塊組成的空間構圖，而這些色塊之間彼此的關係也常有著各式的反差。

和拜耳海峽時期相反，這些作品不再有經典的構圖規則，反而像是一種單一的紋路填充了整個畫面，沒有刻意聚焦的中心主題。這樣「去中心主題」的趨勢，也伴隨著一種新繪畫技法的發展。當一些早期的拜耳海峽作品中仍可見筆刷所產生的筆觸，現在瓦沙雷開始發展平順、無紋路的表面，並且從此以這種方式作畫。

瓦沙雷　**西安2**
1952-1958　油彩畫布
哥特斯美術館藏

巴黎地鐵站龜裂的牆壁磁磚，引起神祕景觀的聯想，啟發瓦沙雷創作「丹孚時期」系列作品。畫中色彩鮮明的塊面，像是相互堆疊的空間，但彼此對應的空間位置又維持著不可解的曖昧。

完形理論

　　他在丹孚車站所見的磁磚迴廊，或許是激勵他改變創作風格的一個關鍵，但這不是讓瓦沙雷著迷於曖昧圖像及紋路的唯一原因。他對這些「景觀繪畫」的興致也伴隨著他對視覺現象的一股研究熱誠，在他1948至1952年間的創作中「完形理論」（Gastalt）扮演了重要的角色。

　　「完形理論」起源於十九世紀末的德國，是心理學研究的分支，解釋圖形補遺的現象。在此我們視覺所接受到的訊息，是「形體」及「背景」之間的反差在腦中組織而界定，眼睛會自動解讀哪些圖像是「形體」，哪些又是「背景」。

　　舉例來說，我們很難在熟悉的街角察覺天空是獨立的形狀，因房屋和樹界定了我們看到天際線和色塊。這樣的基本原理，讓我們的視覺可以有效地分辨出環境中的空間關係，但在某些狀態下「形體」及「背景」的反轉，可以引發不穩定的視覺感知。

　　瓦沙雷嘗試去解讀磁磚上龜裂的圖騰的基本配置規則，這也可以回應達文西著名的壁畫。達文西以龜裂的牆壁為例，解釋人眼常會傾向在抽象的圖騰中，解讀客觀形體。因此瓦沙雷以達文西為例，指出「完形理論」對他創作的重要性；「達文西在他的《繪畫短文》中提到一面斑駁的牆……對他而言，牆上紋路可以聯想到神祕的景觀、人像等等……所以達文西早有『完形理論』的認知。對我而言，『完形理論』最有趣的地方是關於形狀與背景之間關係的轉換，而這精確地代表人眼有能力辨別兩種以上的感知前提。」

　　形體與背景之間的關係轉換，會強迫眼球不停地運動，而這樣的視覺理論成了瓦沙雷在「哥德斯時期」創作的基礎，他在這個期間裡創作了大量且多元的圖像作品。

「哥德斯時期」的方窗

　　在1940年代晚期，瓦沙雷在法國南方的哥德斯山下買了一間老

農舍。豎立在哥德斯山崖上的這個村莊，從中世紀就存在，有櫛比
鱗次的屋舍，從遠方看來，像是「多種形狀在徘徊」讓瓦沙雷留下
了深刻的印象。瓦沙雷被這裡的景色深深地吸引，並且嘗試以繪畫
的方式捕捉山村既複雜又曖昧的造形。在〈哥德斯－尼夫河習作〉
中，線條代表了屋頂、牆壁的形狀，而廣闊的天空在後形成了平
面。

　　為了能表現村莊方塊式的排序，瓦沙雷盡力發展出一種同
時「垂直」及「多維」的視角。最後他發現以「軸線測定法 」
（axonometry）最能畫出建築學式精確的、但在構圖架構下曖昧的
圖像，而這樣的繪畫技法將會成為他呈現空間關係的最重要方式。

　　一個軸線測定用的立方塊包括了兩個同樣大小的正方形，每個
角都以直線平行連結，此畫法不會產生文藝復興繪畫「單點透視
法」所產生的消失點。以「軸線測定法」所繪製的立方塊在視覺上
不穩定，抗拒被明確定型，它是一個可翻轉的圖像，一下看起來像

一個凹下去的洞，一下看起來又像是從平面凸出來。

軸線測定法是慕里學院課程的一部分，並且持續成為瓦沙雷圖像創作中的重要工具——他從1930年代就開始使用這個技法在二維平面上創造出空間幻覺。有一次瓦沙雷提到，在哥德斯山腳的老農社，厚厚的牆上有一扇在當地俗稱為「fenestron」的小窗口，只有三十公分寬，但深度卻有六十公分，這扇窗形成一個方塊，它的外觀依著太陽照射的角度持續改變：「所以在那，這個『軸立方體』是可動式的，它對我說著優雅的語言，而同時它呈現簡單的現象。如果我在外頭，這個方塊有無法探底的深度……我認知到這扇窗所帶來的兩極層面，黑與白、正與負。……這個現象所引發的黑與白兩極性，從此引發我持續的探索，引導我走向『動態藝術』時期。」

在哥德斯時期，瓦沙雷（以上述的視覺經驗）持續發展他的兩個中心主題：空間上的錯覺曖昧，以及造成深度效果的描繪手法。他在哥德斯山的觀察成了後期歐普藝術創作中所帶來「視覺刺激」、「視覺錯亂」和「反轉圖象」等效果的基礎。

圖見60頁

一幅像〈帕米爾〉的畫作，顯示了「哥德斯時期」的特色，並盼望著將來臨的未來發展。在此，瓦沙雷已將繪畫元素減少，並使用少數幾種顏色及構圖。鉻黃色、鉛綠色和暖黑色彼此在大型的畫布上相互襯托。作品中的幾何形狀富有動態，長方形和橢圓形被些微的錯置所影響，在前景做為襯托的小型黑色方塊，以及傾斜的線段連結圖像中心俐落的曲線，讓作品表面有了動態感，並暗示了層層重疊的空間印象。將視線聚焦在作品中不同的點，中間的黑色形體有時似乎是在黃色之下，有時又像是在黃色上方。雖然這幅畫並沒有很強烈的視覺刺激，但圖像空間的曖昧性讓眼睛無法休息。

瓦沙雷
軸線測定法
視角圖像習作
1934　鉛筆　私人收藏

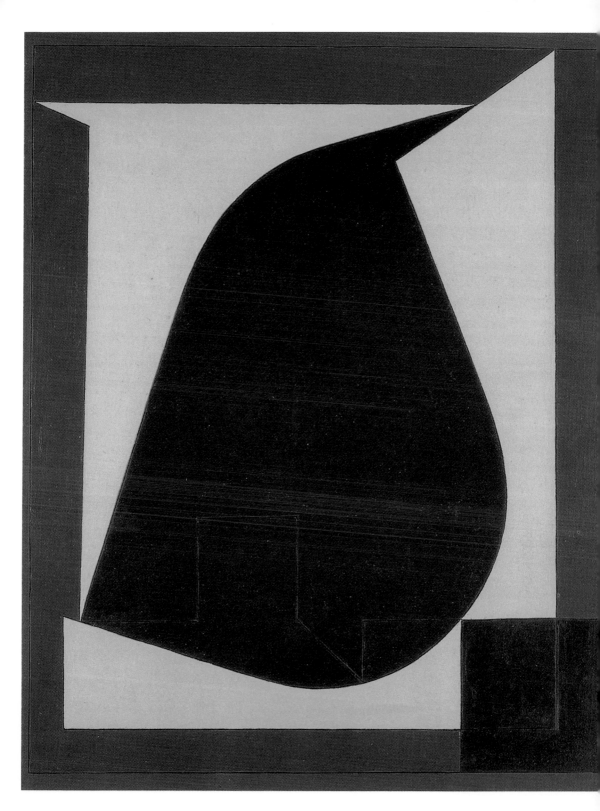

圖像無法被簡單地定義，在任何一個定點、任何一個時間被解讀時，皆產生不穩定的視覺效果，像是色塊塊面互相推擠似地。從畫家的角度來說，瓦沙雷將他的手法定義為和平面的對抗：「在這個平面，一個空間的現象被激起後隨之消逝；這造成了平面的持續動態……畫家的悲劇及勝利總是取決在能否達成不可能的任務：以少搏多，讓單純的平面不只是平面而已。」

〈向馬列維奇致敬〉的菱形

「哥德斯時期」以〈向馬列維奇致敬〉做為尾聲，這幅畫有多個版本，是在1952至58年間陸續創作的。

引用俄羅斯畫家馬列維奇（Kazimir Malevich）的作品，瓦沙雷了解這幅作品呈現一個時期的綜合總結，並同時是他未來發展的轉捩點。

馬列維奇是幾何抽象主義的主導人物，在1913年創作了〈一片白色上的黑色方塊〉，並特地取名為「零形式」，在馬列維奇的時代裡，這就是抽象繪畫赤裸裸的、毫無修飾的標誌。這個著名的符號成了許多二十一世紀繪畫的起跑點，也最接近了抽象空無的邊際。

細微的構圖更動，使得幾何圖形增加了活潑感，但空間關係仍維持不明。在哥德斯時期，瓦沙雷的基本設計規則變得明顯：圖像元素彼此反差強烈，使畫面看起來不斷地在改變，無法靜止下來。

從馬列維奇的抽象構圖出發，瓦沙雷找到了一種更多變的新繪畫方式。那就是在平面上讓方塊依著自己的軸心翻轉，將它轉化為在虛擬空間裡律動的形體，獨立於平面，有著深度及維度。第一眼看上去，〈向馬列維奇致敬〉對稱的構圖包含了正方形、長方形和菱形等幾何形狀。在仔細觀看下，才發現瓦沙雷設計了某種「視覺陷阱」，讓任何觀察中的形狀無法被清楚地定義。

一半的作品以白色方塊為主——方塊也是畫作唯一未經修改的完整幾何圖形——這個方塊裡有類似菱形的形狀延伸。但無論是方

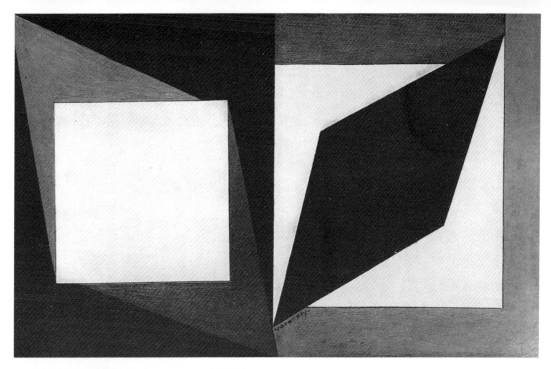

瓦沙雷　**向馬列維奇致敬**　1952-1958　油彩畫布　130×195cm

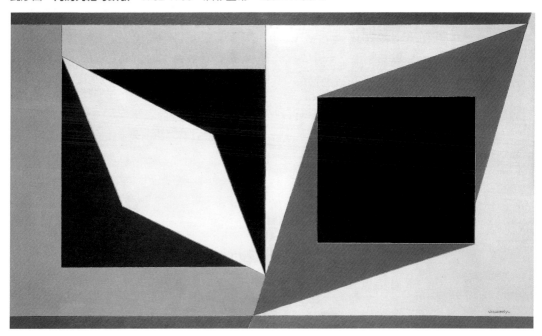

瓦沙雷　**向馬列維奇致敬**　1953　油彩畫布　130×195cm　私人收藏

瓦沙雷畫了多幅〈向馬列維奇致敬〉，每個版本略有不同，這是他繪畫生涯中的關鍵作品之一。這是他第一幅沒有參考現實客觀物件所創作的繪畫。對藝術家本身而言，這更是他突破靜止、平面幾何畫作的成果：方形成了菱形，而平面增加了動態的元素。

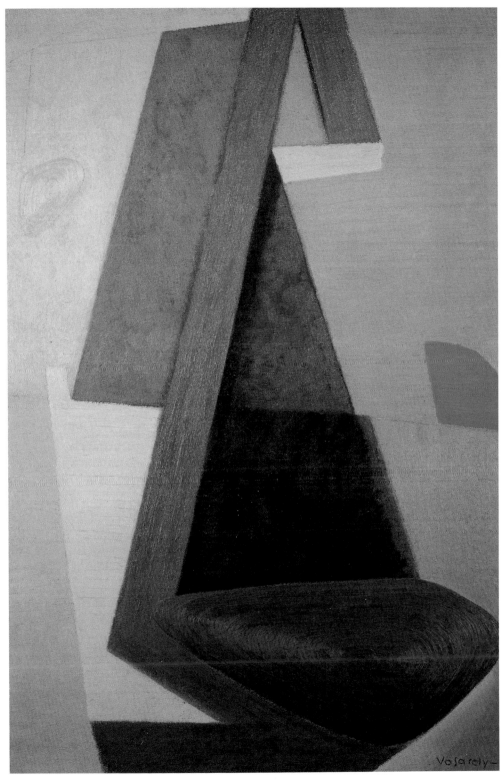

瓦沙雷　**拜耳海峽陡峭的海岸2**　1947　油彩畫布　116×82cm　哥特斯美術館藏

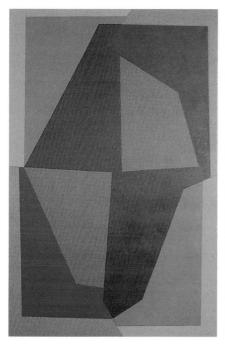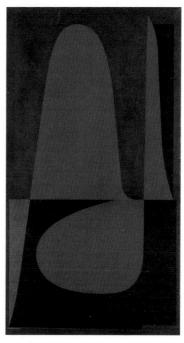

瓦沙雷　**烏札克 II**
1952-1956　油彩畫布
195×130cm
私人收藏（左圖）

瓦沙雷　**道南2**
1951-1958　油彩畫布
172×77cm　私人收藏

形、菱形的四角都未重合，使得平面有了動態效果。以上下方灰色橫槓為視覺平面的基準，白色方形看上去像是投射出了畫面。

　　從另外一半的構圖中也可觀察出類似的特效。黑色的斜方形，被瓦沙雷稱之為「在他自己軸心上翻轉」而被拉長的方塊，同樣地被鑲嵌在些微不對秤的方形裡面。黑色的斜方形，因此也成為三維的形體，它保持在空間裡懸浮在中間的位置。可以視它為從空中鳥瞰的一座金字塔的基點。

　　從兩個方面來看，〈向馬列維奇致敬〉成了瓦沙雷的代表性作品。這幅畫是第一件無現實景觀為參考資料的作品，過去未曾有其他作品如此隱晦難解。瓦沙雷寫道：「而現在，我排除了『主體題材』所造成的障礙，無論是模仿、隱喻、客觀物件、地平線、各種符號……。」

　　對瓦沙雷而言，這件作品標示了從自然觀察轉換到完全抽象的一個過程的結論。從此他將會維持一種不依附自然事物下的視覺語言。現在方形不再代表哥德斯農舍的窗口，也不再是一個「完形理論」中的符號，而是純粹的幾何造形。

瓦沙雷宣示：「馬列維奇的方塊，曾一度是平面造形探所時期的起頭及終點，但這樣的命運已被改變——『菱形』是美麗且絕對的方形，加上了空間、動態、時間的變因。」

馬列維奇的「標誌」——黑色方塊——是經過一連串抽象過程，以審美和哲學觀得到的最終產物，這「標誌」成為整個新造形結構的基石。瓦沙雷的「造形集合」像是一種簡化的結構，它的生命本質是兩種相反訊息的同時存在，包含了顏色及形狀的反差，作品本身毫無感性，幾乎是無意識形態的。

從此瓦沙雷開始進行藝術生涯中最重要的「造形集合」和「動態藝術」創作。而「哥特斯山階段」的幾何形式也和即將來臨的「攝影術階段」、「動態浮雕系列」、「黑與白系列」都具有相同的重要性。

瓦沙雷　**Yapoura**
1951-1955　油彩畫布
108×100cm

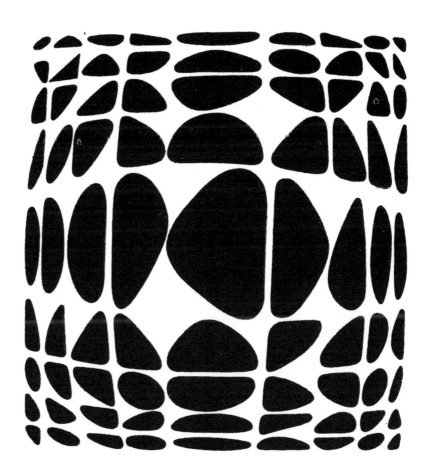

為歐普藝術鋪路的藝術家們

　　了解如何在平面上呈現動態與時間，讓瓦沙雷的藝術創作有了嶄新的方向，他1951年在丹尼斯·賀內畫廊的展覽，第一次展出了不純粹是由色塊所構成的畫作。瓦沙雷展示了將物件放置於相紙上，直接曝光後沖洗出來的大型實物投影相片，這些相片有的是黑底白線，有的則相反。

　　他將這些作品歸類為「攝影技術階段」，因為它們是以攝影技術將小型的針筆繪畫放大至填滿牆壁的3×5公尺大小。〈誕生I〉與〈誕生II〉是正片和負片兩種不同的版本，顯示了左右彎曲、排列緊促的線段，視覺效果產生波動。

　　瓦沙雷對於動態圖像的興趣在1930年間愈漸明顯，事實上，追溯藝術家的童年，早有類似的觀察力。瓦沙雷小時後對氣象雲圖的等壓線、包紮傷口的紗布網特別有興趣。他常常思考如何製造動態效果，像是在重疊的窗戶前後各畫上一樣的圖案，或是在火車行駛時觀察窗外的風景變化。

作品開始活了起來

　　瓦沙雷在1950年代初期的創作，鼓勵他進一步實驗攝影技術帶來的可能性。首先，攝影放大技術讓瓦沙雷得以將畫作的特效複雜

瓦沙雷　**誕生I**　1951
攝影術放大繪畫、壓克力　120×71cm
私人收藏（右頁圖）

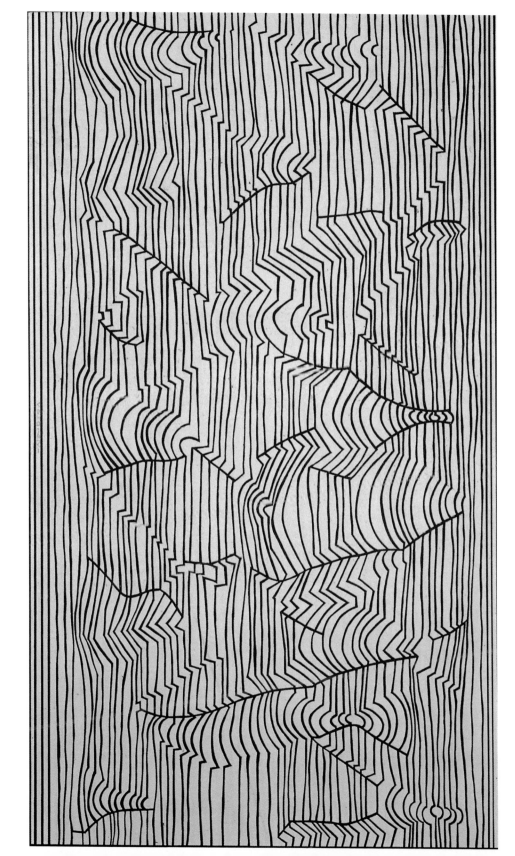

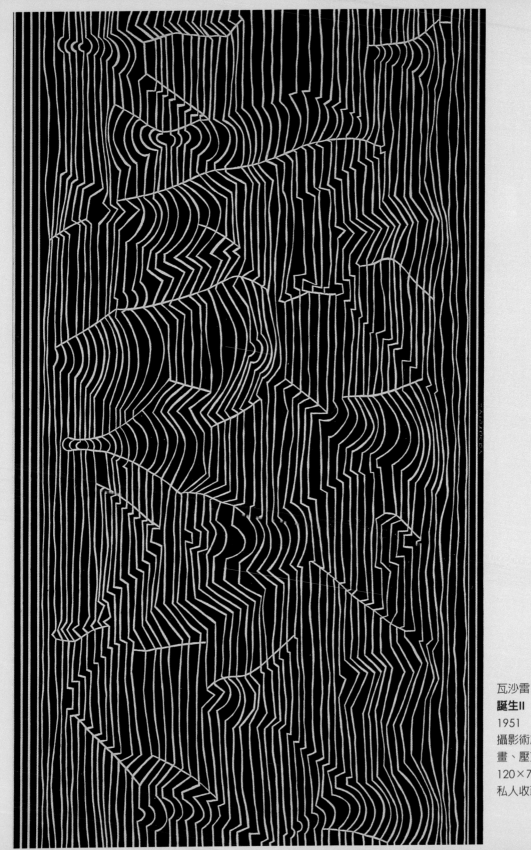

瓦沙雷
誕生II
1951
攝影術放大繪
畫、壓克力
120×71cm
私人收藏

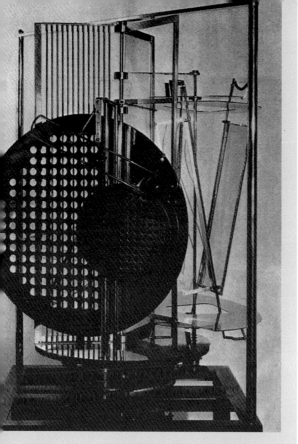

莫荷里－那基 **光與空間測定機** 1922-1930
複合媒材

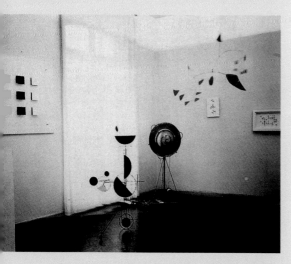

「動態藝術展」在巴黎丹尼斯·賀內畫廊展場一隅。
1955年四月。展出作品（從左至右）分別出自賈可
伯森（Egill Jacobsen）、索多、丁格利、杜象、柯
爾達、亞剛。

化，仰賴正片、負片的效果，讓一幅畫作能有兩種相異版本。

瓦沙雷將這些正負片相疊，放在地上製造黑色的平面，只要輕輕一碰便促使動態效果。為了捕捉這樣不斷改變的紋路，他將兩張實物投影的正片附著在兩面相隔2-5公分的玻璃上。引述瓦沙雷自己的解釋，這些具有動態和深度感的圖像，引發的效果為：「在兩面透明的表面之間出現一個強烈波動的動態區域，這也影響了作品自身的架構，因為它們現在被一個間距給隔離，所以無論用盡任何方法兩張圖像再也不會重合……在我的動態浮雕中，移動的觀看者佔有最重要的角色。當他從一個定點觀看這件作品，他只能看到在透明玻璃間的兩種形狀互相重疊。但如果他一開始前進、後退或走過這件作品，圖像便會不斷地改變，隨之而來的情緒震撼將不會停擺，而且作品開始活了起來，在視覺上變得更多元。」

在1955年，瓦沙雷在丹尼斯·賀內畫廊策畫了一場「動態藝術展」。除了杜象和柯爾達（Alexander Calder）之外，還有年輕的「動態藝術家」像是亞剛、修弗（Nicolas Schöffer）、布瑞（Pol Bury）、索多和丁格利（Jean Tinguely）等人。展覽專注於藝術家們對「動態藝術」的詮釋。

舉例來說，當柯爾達和丁格利展出了效仿機械動作的裝置作品，瓦沙雷則

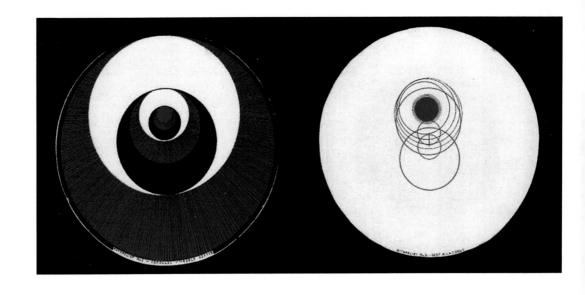

展出兩件「動態浮雕」作品，其產生的動態感完全是一種視覺現象——從光線的效果、黑與白色之間的反差，或從觀者在作品前移動的視角變換，所造成的錯覺。

　　在瓦沙雷創作「動態浮雕」之前，一般印象裡的動態藝術，是自己會變動的雕塑作品，而瓦沙雷的作品卻只仰賴觀者視覺刺激，即可引發虛擬的動態感，使「動態藝術展」展覽之後，瓦沙雷奠定了自己的名聲，成為歐普藝術重要的領導者之一。

杜象　**旋轉雕塑**　1935

色彩大師秀拉、德洛涅

　　歐普藝術是視覺、光學藝術的簡稱，在1906年中期第一次出現在藝術評論文章中，為的是要描述一種和普普藝術性質相反的抽象藝術，不像普普，歐普藝術的宗系可以回溯到半世紀之前的傳統，它的特色可以大略歸類於一種對眼力與視覺的挑戰。這樣挑逗視覺手法的宗師首先必須先提及秀拉（Georges Seurat）和德洛涅（Robert Delaunay）。

　　秀拉，十九世紀末後印象派和點描派的主要代表人物，將平面圖像分解成為一種緊密排列的點狀圖騰，一種立基於科學分析光線與顏色的法則。在畫布直接畫上未混合的顏料，在一定的距離下，

瓦沙雷　**雙造型**　1962
龐畢度中心收藏
（右頁圖）

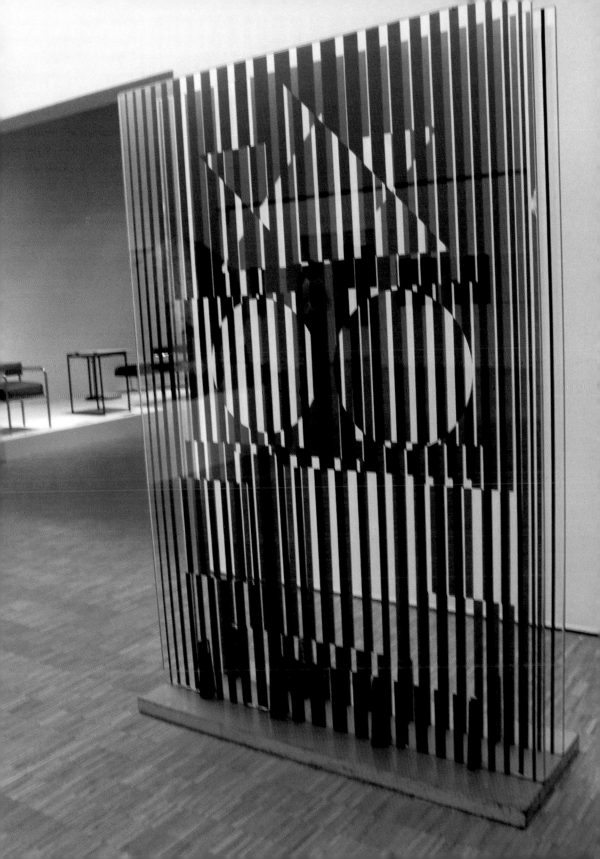

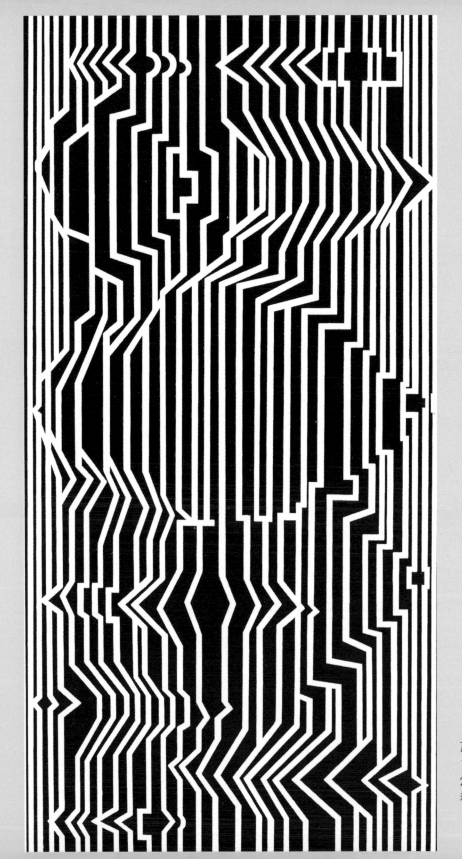

瓦沙雷　**漫遊**
1959　油彩畫布
200×94cm
私人收藏

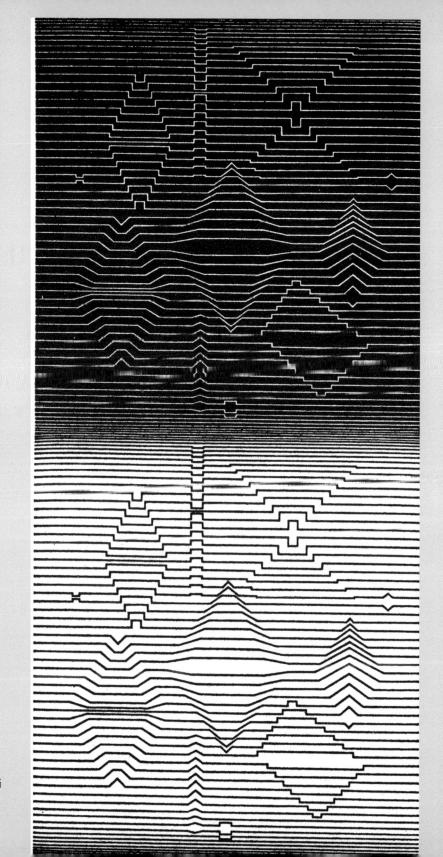

瓦沙雷
伊巴丹（正負片）
1952-1962　油彩畫布
324×152cm

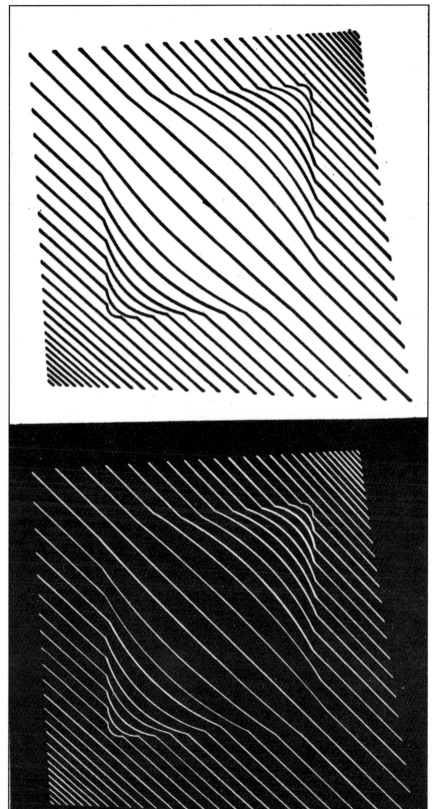

瓦沙雷
ilile-Couple（正
負片）
1952-1959　膠彩
60×30cm

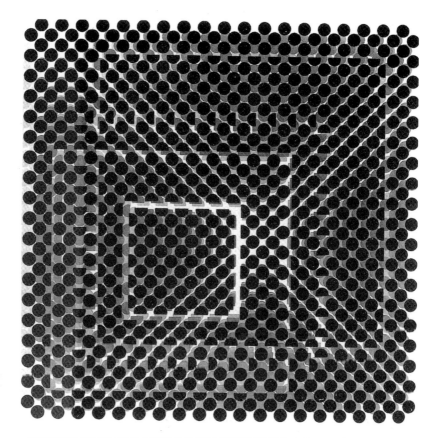

瓦沙雷　**歐米茄**
1958-1965　壓克力板
40×40×10cm
私人收藏

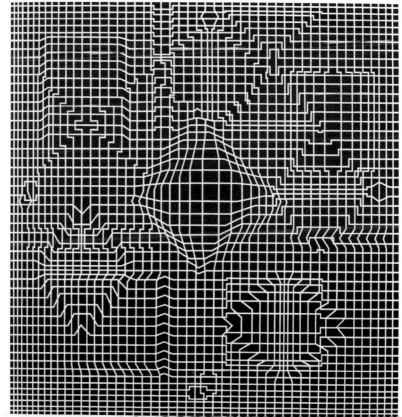

瓦沙雷　**畢亞登**
1959　壓克力畫布
205×205cm　布達佩
斯瓦沙雷美術館藏

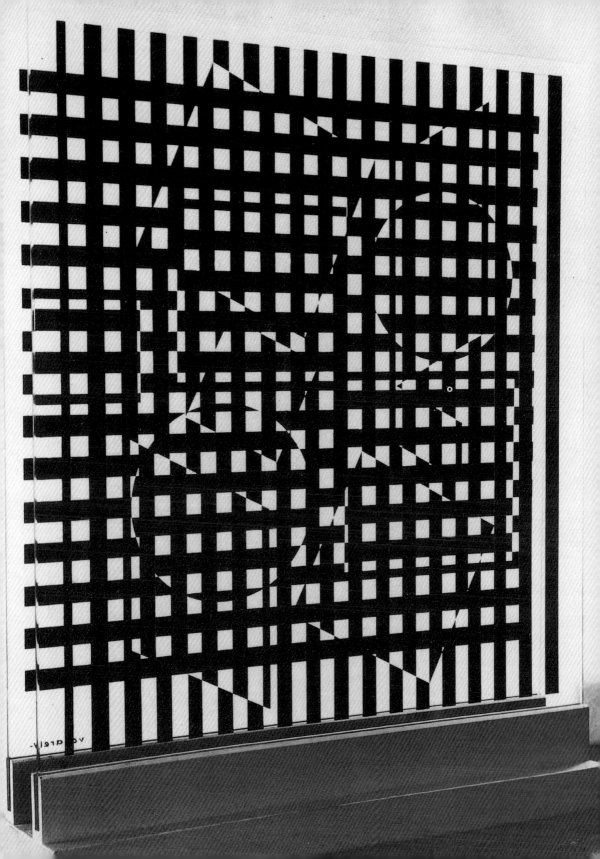

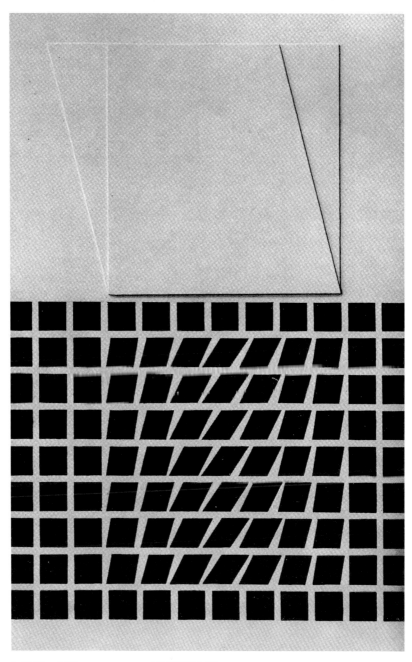

瓦沙雷　**女孩**　1956-1959　油彩動態浮雕　93×61cm

瓦沙雷　**托克**　1957-1960　壓克力板　80×62×10cm　私人收藏（左頁圖）

在他的「動態浮雕系列」中，瓦沙雷將兩幅畫作重疊在一起，所以當觀者在作品前移動時，圖像便會不斷地更動：「在透明之間顯現出強烈震動的造型空間……作品開始活了起來。」

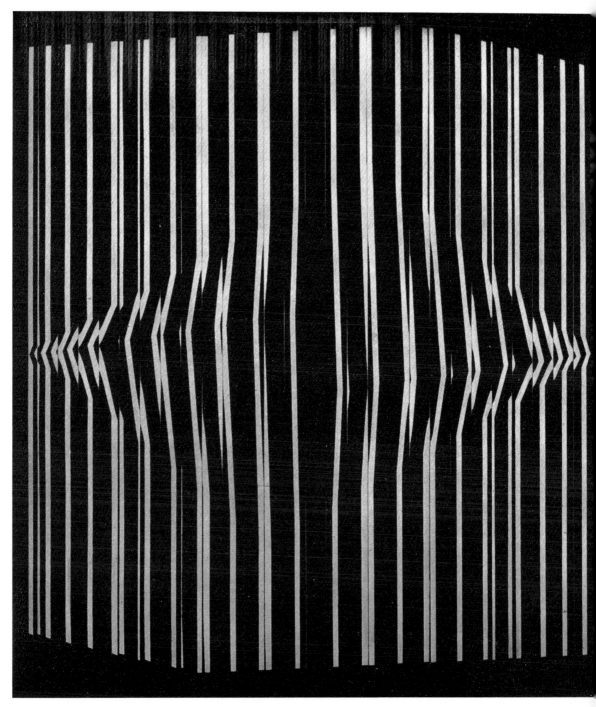

瓦沙雷　**Interference Ilile**　1960　多層式動態浮雕，膠彩、紙、玻璃　60×60cm

瓦沙雷　**Ondho-Neg**　1960-1961　油彩畫布　162×130cm　私人收藏（右頁圖）

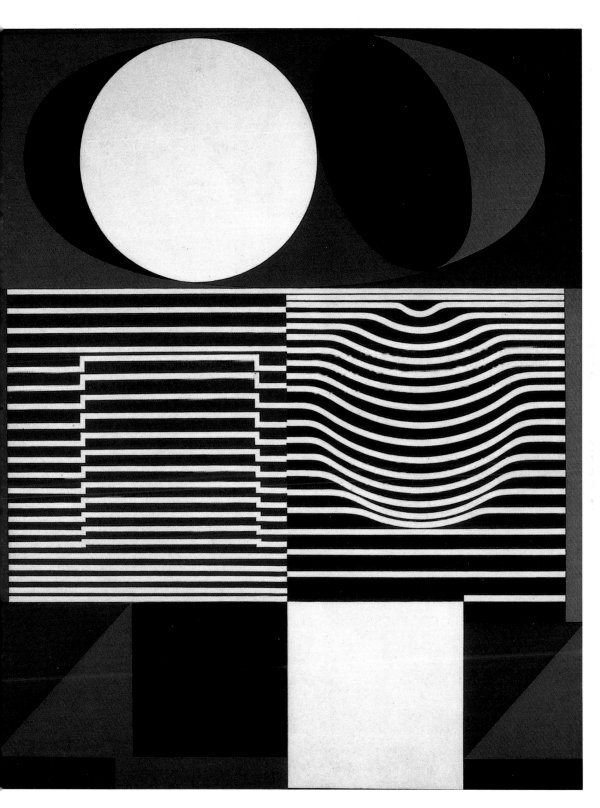

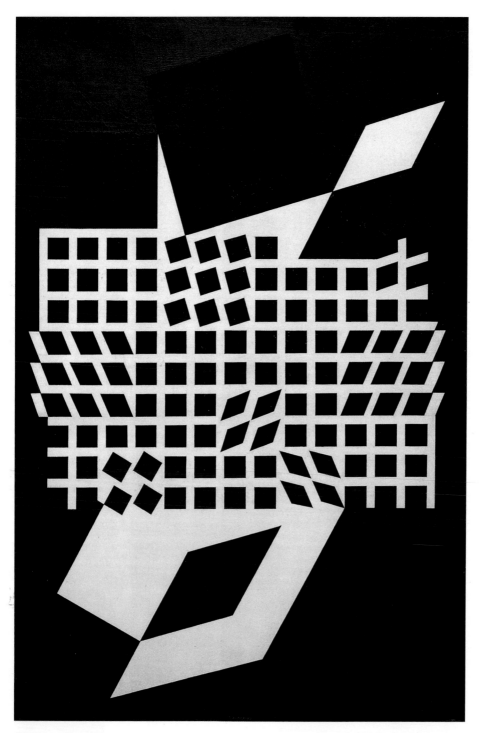

瓦沙雷　**OETA**　1956-1958

瓦沙雷　**震動圖片**　1959（右頁圖）

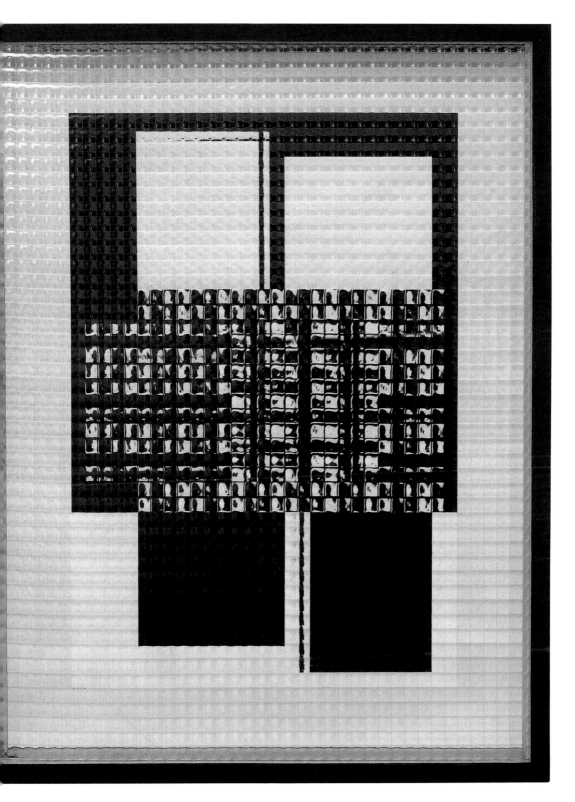

瓦沙雷　**仙后座**　1957　油彩畫布　195×130cm

瓦沙雷　**Markab**　1956-1959

瓦沙雷　**仙后座**　1957
壓克力木板　56.5×52.5cm
私人收藏

觀者的視網膜即會自動將顏色混合解讀為完整圖像。這樣的視覺挑戰，讓當時的大眾無法理解，許多人因為太接近秀拉的畫作所以只看到一片汪洋的亮色彩點。

　　歐爾菲主義（orphism，又名色彩立方主義）的發起人德洛涅進一步發展光與色彩的關係。在1912年，他發展出一種以純色繪畫，完全脫離客觀世界的創作方式。他應用同時反差理論，將色彩交互錯置，產生複雜的動態視覺效果。眼睛分散地接收這些顏色，同時認知它們之間的相互作用。從另一個角度來說，圖像在視覺上並不是以靜態的方式被體驗，而是在每一次觀看時都有了新的存在。

亞伯斯對歐普藝術的貢獻

亞伯斯的作品對瓦沙雷和歐普藝術而言，都是重要的視覺刺激，他的作品扮演了第二次世界大戰後，包浩斯學院派和前衛藝術之間的橋梁。

亞伯斯在德國包浩斯任教，在1933年後移民到美國，在那繼續教學工作。過了幾年後，他發展出一種連結視覺、心理學的藝術，參考圖像對觀者所造成的影響，納入創作原則。亞伯斯區分了「確實的事實」和「有效的事實」，前者是經驗主義的，後者是一件藝術作品中有效的成分。而是後者預示了未來歐普藝術的基本概念。

在1949年，亞伯斯開始一系列的方塊繪畫，通稱為〈向方塊致敬〉，一直到他1976年過世之前，都持續探索這一方面的創作。他發展出一套由方塊構成的創作方式，大方塊裡包含了數個漸漸縮小的方塊，顏色逐漸加深或減淡。在構圖方面，方塊重疊的方式些微地偏離中心，往垂直軸心的下方對齊，使畫面有重心下墜的感覺。

在無限的組合方式裡，亞伯斯從中研究顏色對視覺影響的效果，並在1963年將他所觀察的結果記錄在《色彩的交互作用》裡。他發現顏色的錯置會造成「空間深度」的幻覺，而如果方塊不以正中心重疊，而是在垂直線上些微地往下方對齊，則會造成從高處往低處看的視覺效果。當我們將這些方塊看成不同的平面及空間後，圖像好像動了起來，最中心的方塊有漸進或是漸退的效果。

視覺上的矛盾，讓圖像無法在視網膜留下靜止的影像，也好像「停不下來」似的，這也是另一個亞伯斯稱為「結構組合系列」的創作主題，亞伯斯在二維平面上設計了一系列不可能在現實中出現的三維立體物件。

我們無從得知瓦沙雷對亞伯斯作品的了解程度。但無論如何，瓦沙雷的確在40年代中期考慮過亞伯斯的理論。瓦沙雷的〈向馬列維奇致敬〉，除了轉化了馬列維奇靜態圖像空間，也絕對包含了亞伯斯的影響。

亞伯斯的方塊創作有時會和馬列維奇的創作一同被提起，並且

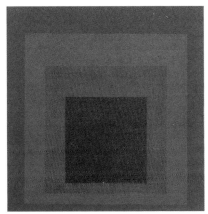

亞伯斯 **結構組合習作**
1955-1960
印度墨水紙本
36.4×58cm
德國烏爾姆博物館藏
（左圖）

亞伯斯 **向方塊致敬**
1964 油彩畫布
121×121cm
約瑟夫‧亞伯斯美術館藏

被認為是讓平面繪畫產生動態效果和空間不確定性的首要創作。馬列維奇的方塊創作，代表的是藝術脫離客觀環境而獲得自由的最終解答。相反地，亞伯斯一次又一次地使用方塊創作，為的是證明永遠都不會只存在一個解答，而是會有無止盡的變異。

亞伯斯以較為溫和的方式挑逗視覺感官，以顏色和造型讓眼睛產生不精確或相反的錯誤判斷。早在歐普藝術成為流行之前，亞伯斯就提議以「知覺繪畫」來描述自己的作品，探就一門以感官知覺為中心主題的藝術手法。

相對應的，歐普藝術的概念廣泛地被用來解釋挑戰視覺感知的藝術作品。這些對觀者的眼有直接、強力刺激效果的作品，應用了視覺物理規則，並排除畫中出現任何與極簡、抽象、幾何造型不相關的元素。

互動參與式的藝術

歐普藝術著名的代表人物，包括了黎蕾（Bridget Riley）、索多、安斯基維茲（Richard Anuszkiewicz）和莫瑞雷，他們的共同處在於，利用了能夠捉弄視覺感知的手法來創作，例如：重覆圖騰、線條扭曲、反差效果、視覺殘像、翻轉圖像等手法——簡單來說，仰賴了背景與形體、空間與平面之間的轉變效果。

歐普藝術作品的一大特色是在任何狀態下都充滿了律動，並且

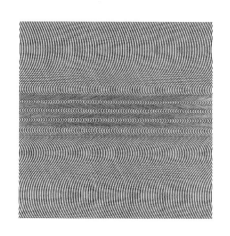

黎蕾　**流**　1964
乳膠塗料畫布
135×150cm
紐約現代美術館藏

常常使用大尺寸的呈現方式，讓觀者能被包覆在畫作所產生的虛擬幻覺裡。例如黎蕾著名的〈流〉，即是以重複平行的波紋架構，製造出難以長時間直視的閃爍效果。

　　雙眼因為強迫運動而感到疲累，視覺感知本身則成了畫作真正的主題，而藝術作品不再是觀看另一個世界的一扇窗，這一類型的創作和外界世界沒有連結，或是說完全仰賴著對於觀者的視覺轟炸，所產生的感官刺激。事實上，這些圖像由觀者的眼中匯聚而生，如果沒有觀者的主動參與，這是一種無法實現的藝術。所以觀賞它時需要的不是距離，而是互動；不是凝視深思，而是行動。

　　瓦沙雷曾以科學性的方式描述歐普藝術：「處在緊要關頭的不再是『心』而是視網膜，而鑑賞家現在則成了實驗心理學的實驗對象。醒目的黑白對比、無法承受的互補色彩震動、閃爍的線條網絡、不斷翻轉更換的架構……這些在我作品中的元素不再是引觀者進入甜美的旋律，而是刺激他們。」

　　他的作品除了藉由強迫眼球運動所造成的疲累之外，投射了宇宙無垠、多維、不可理解的印象，好似同時包含了無限小的塵埃及無限大的黑洞。瓦沙雷曾宣稱「宇宙性」指的並不是畫作內容本身，而是作品被觀看時的感受「就像是人與充滿能量的宇宙使用眼睛所達成的一次重要交流」。

　　在「動態藝術展」中，瓦沙雷發表了《黃色宣言》，解釋了如何以連續的幾何元素創造動態藝術的理論，也討論了這樣的藝術可以大量製造、流通、結合至日常生活的可能性。在此時，將藝術賦予社會功能的理想已經成為瓦沙雷主要的任務，而這樣的思潮其實也充斥著巴黎在二次大戰後二十年間的整體氛圍。

　　存在主義哲學家沙特（Jean-Paul Sartre）在此時創造了「參與藝術家」的概念，代表了不只是為美學層面，同時也為了道德和

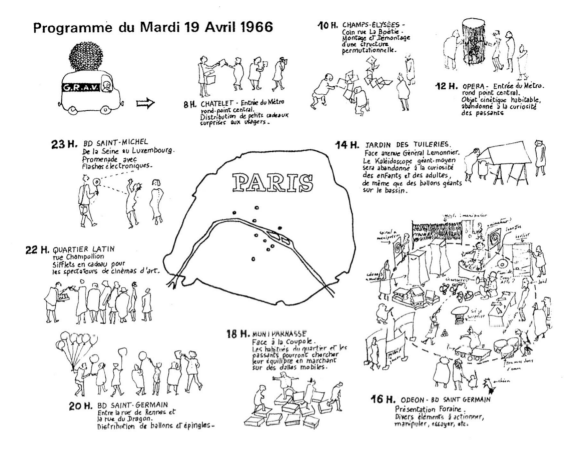

Programme du Mardi 19 Avril 1966

G.R.A.V.

10 H. CHAMPS-ÉLYSÉES -
Coin rue La Boétie.
Montage et Démontage
d'une structure
permutationnelle.

12 H. OPERA - Entrée du Métro.
rond point central.
Objet cinétique habitable,
abandonné à la curiosité
des passants

8 H. CHATELET - Entrée du Métro
rond-point central.
Distribution de petits cadeaux
surprises aux usagers.

14 H. JARDIN DES TUILERIES.
Face avenue Général Lemonnier.
Le Kaléidoscope géant-moyen
sera abandonné à la curiosité
des enfants et des adultes,
de même que des ballons géants
sur le bassin.

23 H. BD SAINT-MICHEL
De la Seine au Luxembourg.
Promenade avec
Flashes électroniques.

PARIS

22 H. QUARTIER LATIN
rue Champollion
Sifflets en cadeau pour
les spectateurs de cinémas d'art.

18 H. MONTPARNASSE
Face à la Coupole.
Les habitués du quartier et les
passants pourront chercher
leur équilibre en marchant
sur des dalles mobiles.

20 H. BD SAINT-GERMAIN
Entre la rue de Rennes et
la rue du Dragon.
Distribution de ballons et épingles.

16 H. ODEON - BD SAINT GERMAIN
Présentation Foraine.
Divers éléments à actionner,
manipuler, essayer, etc.

GRAV「街頭的一日」節目表，巴黎，1966年4月19日

社會層面著力的藝術家。這與瓦沙雷「將藝術帶上街頭」的藝術中心概念相契合，他也在60年代與二兒子亞維爾共同創立了「巴黎藝術研究集團」，團體中還有李派克（Julio Le Parc）、沙賓諾（Francisco Sobrino）等人，他們致力於將藝術帶出畫廊，並讓民眾可以直接與藝術接觸。

雖然瓦沙雷已在無數的聯展中出現過，但「動態藝術展」才真正奠定了他是巴黎戰後藝術中，引領創新藝術方向的先鋒人物之一，當年他四十九歲，立下創作生涯的里程碑，在巴黎幾何抽象藝術推廣方面逐漸扮演起關鍵角色。

從1955年開始，瓦沙雷累積了大大小小的藝術獎章，除了他許多在法國及國外的個展，他參與了一些重要的國際性聯展，包括米蘭三年展和1965年紐約現代美術館的「感應眼」（The Responsive

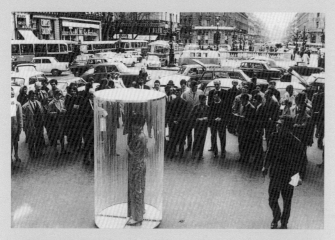

GRAV「街頭的一日」
露天劇場，於巴黎地鐵
站出口前及蒙巴納斯
（Montparnasse），
1966年。（上二圖）

GRAV成員於布特里
斯街（Rue Beautre-
llies）工作室，左三帶
眼鏡者為瓦沙雷之子，
尚皮耶（亞維爾）。

GRAV「加與減」展覽中的階梯裝置，歡迎民眾互動，1968年於Albright Knox畫廊展出。

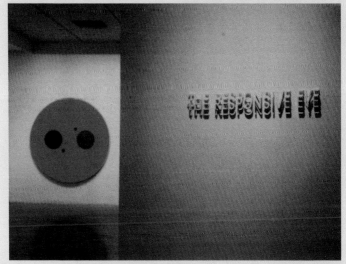

紐約現代美術館「感應眼」特展展場，1965年。（下二圖）

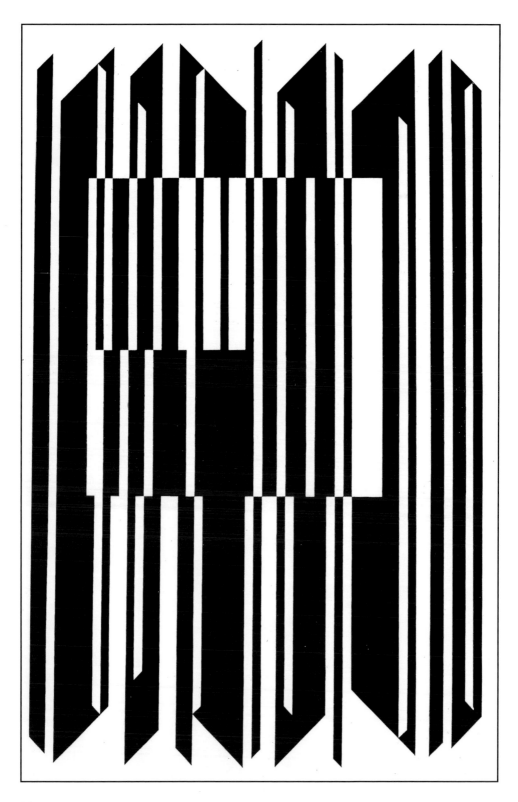

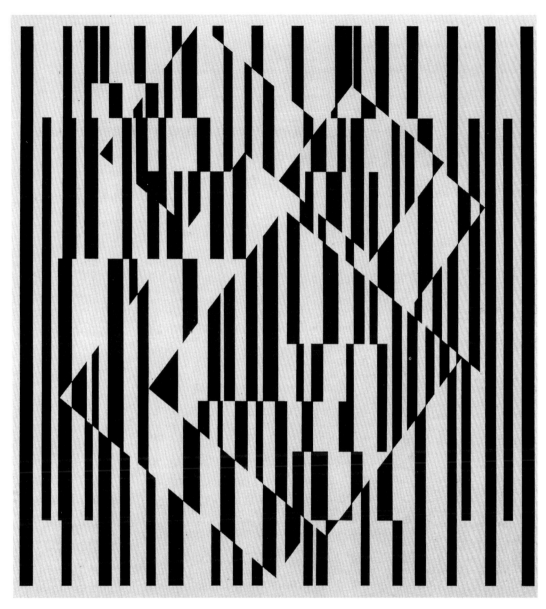

瓦沙雷　**Oet-Oet**　1955　油畫木板　30.5×28.5cm　私人收藏

瓦沙雷　**雷瑞**　1962　壓克力畫布　195×130cm　私人收藏

在「黑白表現階段」，瓦沙雷讓一幅畫作的正片、負片影像重疊，再將新的圖像轉繪至畫布上。這讓畫作有多個圖層移動變換的效果。

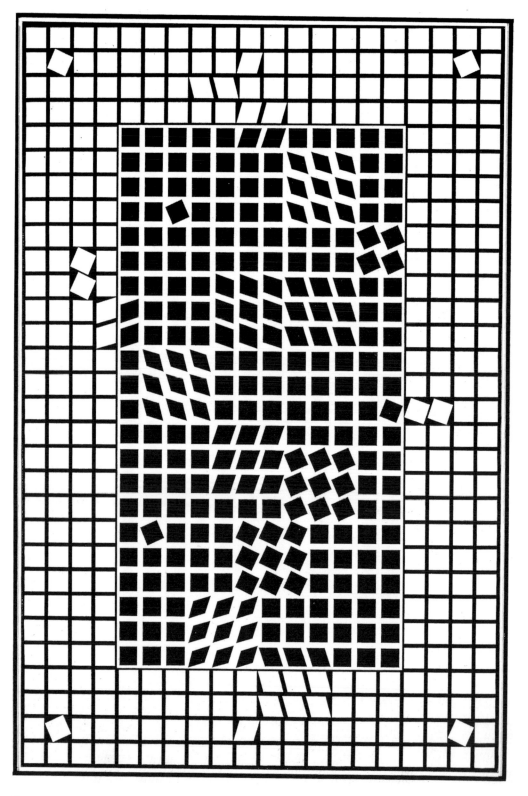

繼「動態浮雕」繪畫之後，瓦沙雷發展出「黑與白系列」，作品以兩色在同一個平面上同時疊加、交錯、補遺，所得的圖像再用油畫複製於畫布上，在像是〈Oet-Oet〉和〈雷瑞〉等作品，相互堆疊的圖騰形成富有層次感的空間。

在其他少數幾件「黑與白時期」作品中畫面深度的效果減少，改以格狀圖騰填充整個畫面，更富有節奏感，像是1950年代晚期的兩件作品，〈Bitlinko〉和〈超新星〉是以黑色和白色的塊面覆蓋整個表面，像是網格一般的二元法。其中一些違背規則的叛逆元素，像是傾斜的、膨脹的方塊，激起了畫面的動感，這些細微的元素促使雙眼不斷在畫布上游移，讓整個構圖產生波動。

規律地使用二種元素排列、構圖的想法，將成為瓦沙雷下一步發展的基石。瓦沙雷對這樣的創作機制感到很滿意，認為這代表了絕對的完整性：「從此我下了定論，以哲理的角度來說，白與黑所構成的符號像是過去所熟悉的矛盾元素——日與夜，天使與魔鬼，善與惡——在現實生活中都是相互伴隨著的元素。將『是』與『否』合併為一，這樣的二元對立才代表知識的完整。多麼豐碩的可能性啊！……黑與白，是與否——這將會成為電腦控制學的二進制語言，有了這樣的語言，就可以在我們所知的電子計算機上建立圖片資料庫了。」

瓦沙雷　**Bitlinko**
1956　壓克力畫布
195×130cm
美國Dr. Simony收藏
（左頁圖）

這幅畫由極少的元素構成，包含了瓦沙雷兩個基本的想法：一個圖像由自由配置的基本原件組成，還有菱形是旋轉的方形，可讓平面產生動態感。

瓦沙雷　**超新星**
1959-1961　油彩畫布
242×152cm
倫敦泰德美術館

藝術生涯的巔峰造極：
1960、70年代

　　瓦沙雷的宣言和1955年的「動態藝術展」同時出版，其中有瓦沙雷解釋「造形集合」含義的一個橋段，這個概念將會成為他藝術思想中心：「造形集合中兩種相反的造形、顏色，也代表了所有藝術創作中的集合，這種二元性是不可分離，並且決定一切的。」

　　這個圖像背後的原則十分簡單。它的基本造形，或是說背景，是一個10×10cm的彩色方塊，中間包覆了一個不同顏色的幾何圖像，例如說一個小一點的方塊、長方形、三角形、圓形、橢圓形等等。

　　瓦沙雷選了六種顏色做為他的基本色系：鉻黃色、翠綠色、群青色、鈷紫色、紅色和灰色，然後再由這些顏色調配出延伸的深淺色。演變至後來他將這六個基本色彩擴大至六大基本色系，每一個基本顏色共有十二或十三種從亮到暗的漸層，加上純黑色。瓦沙雷的圖像元素脫離原先黑與白、正與負片的侷限，讓作品有了無限的組合排列方式。

為「造形字母」申請專利

　　瓦沙雷在1959年為「造形字母」申請了專利，每個「造形字

94

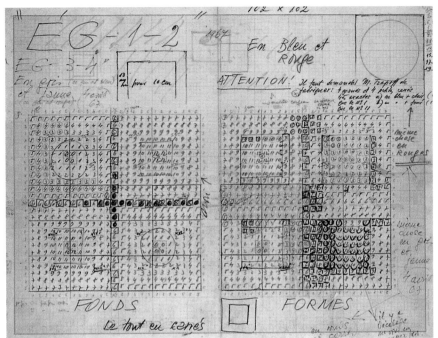

瓦沙雷
**EG-1-2的程式設計於
方格紙上** 1967

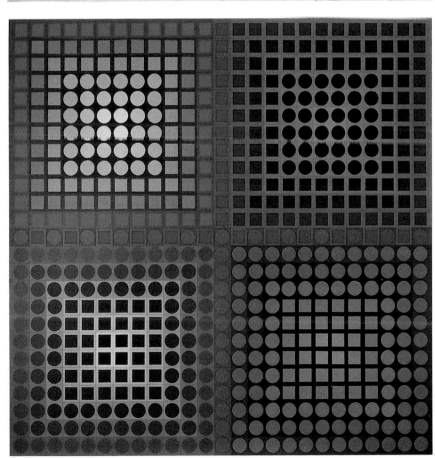

瓦沙雷 **EG-1-2**
1967 壓克力畫布
102×102cm
私人收藏

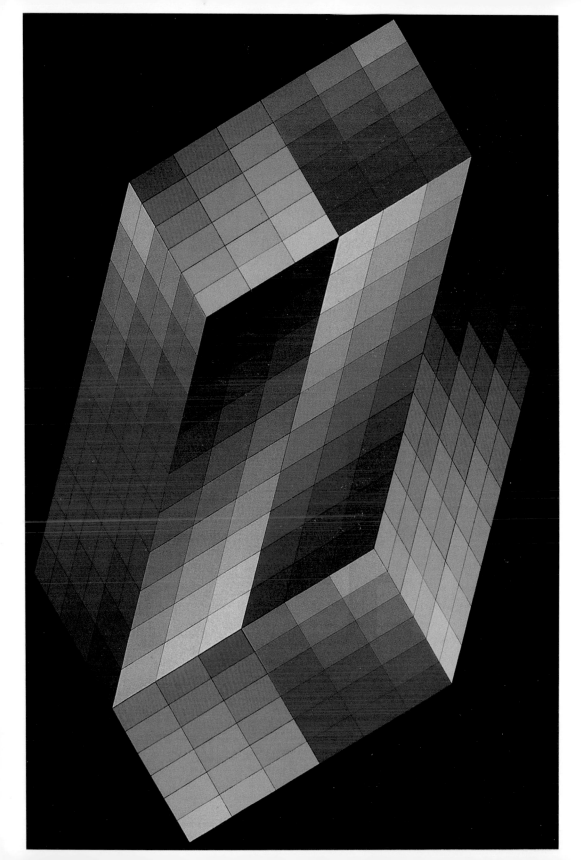

母」都以兩種顏色和兩種形狀組合而成，是「造形集合」中的一個分支，他在1963年在巴黎裝飾美術館的「行星傳說展」中首次將這一系列作品公諸於世。

「行星傳說系列」的顏色多彩多姿，元氣十足，只有少數色調。圖形的構圖方式是「造形字母」以垂直和平行排列組成。這些作品看上去是平面的，只有少數範例顯現出深度的效果，例如顏色反差較劇烈的〈獵戶座MC〉。

圖見98頁

乍看之下，這一系列作品背後的規則可能較難解讀。像是以〈草-2〉為例，反差強烈的顏色區塊隨著區域性相似的顏色改變。持續地觀看反差顏色，讓解讀畫作成了一項艱鉅的任務。但在認真觀察下，還是可以解讀出背後構圖安排的方式，它依照循環來放置不同的顏色及造形，從畫面中心淡綠色和黃色組成的「造形字母」開始，方塊以順時鐘方向的螺旋形排列，所以類似的顏色會在一定的時間後重合——特別是黃紅方塊是循環起頭。

圖見99頁

一幅像〈Keiho-C1〉的作品同樣地吸引視線回到畫面中心，因為它的架構是難以推測的，而且他的建構方塊似乎同時傳達了相反的信息。視線專注的程度不同，會看到不一樣的圖形，因為顏色的形狀和幾何圖形本身是不同的。

圖見100頁

隨著「造形集合」組合方式的發展和改變，瓦沙雷也增加採用的顏色。雖然說這一系列名為「演算置換」（Permutations）的作品普遍而言包含了較少的色彩，但它們仍是以色彩的明暗漸層依序排列的。像是〈類星體-C〉這件作品的架構，無論是以它單一的構成元件或是整體構圖雙方面來說，都是建立在方塊背景內包含一個小型的幾何元素的規則之下，白色的方塊、還有方塊變為菱形的手法讓畫面產生了強烈的深度感，和「行星傳說系列」大不相同。

圖見101頁

「造形集合」的發展，呈現了瓦沙雷重要的成就，因為它對傳統裡藝術和藝術在社會上的角色下了另一種定義。瓦沙雷像他的導師波立克，認為純藝術獨一無二和不可複製的那股「神聖性」是已經過時、該被淘汰的想法。他相信「造形集合」是一種全世界都可理解的美學宣言，並且可以無限數複本傳播。

更重要的是，這個系統讓瓦沙雷能實現集體創作藝術的夢想。

瓦沙雷　塔-N
1970　壓克力畫布
120×79.5cm
私人收藏（左頁圖）

97

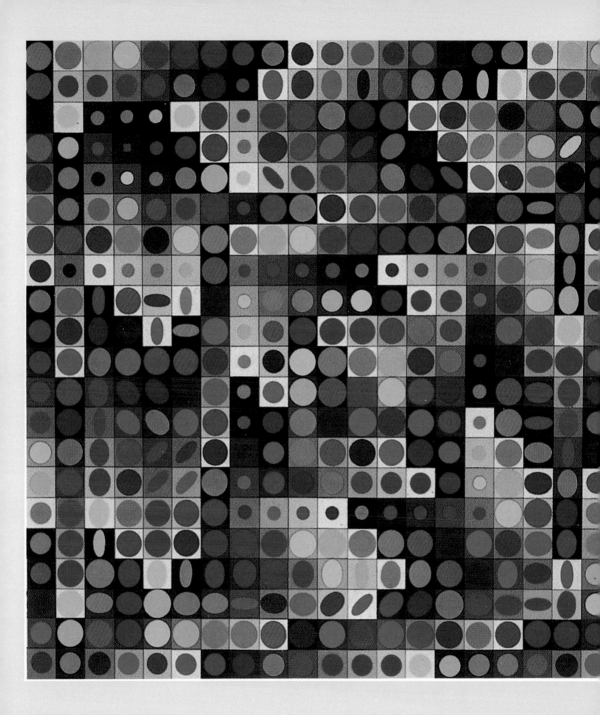

瓦沙雷　**獵戶座 MC（「行星傳說系列」作品）**　1964　壓克力畫布　84×80cm　私人收藏

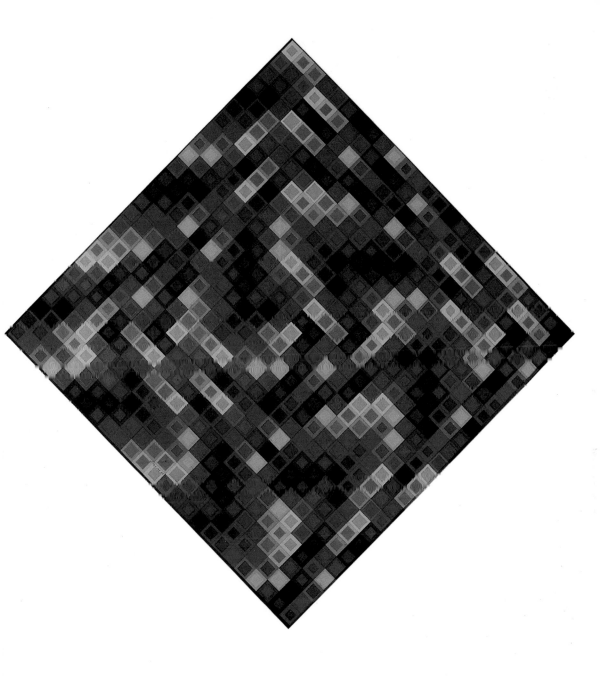

瓦沙雷　**草-2**　1967　壓克力畫布　50×50cm　私人收藏

這幅畫作雖然看起來只是瓦沙雷的「造形個體」混亂地排列在一起，但事實上瓦沙雷的每幅畫作背後幾乎都
有可循的規則，例如像這幅畫就以螺旋式的排列方法，中心的黃紅方塊會在每一個顏色循環中排序第一。

99

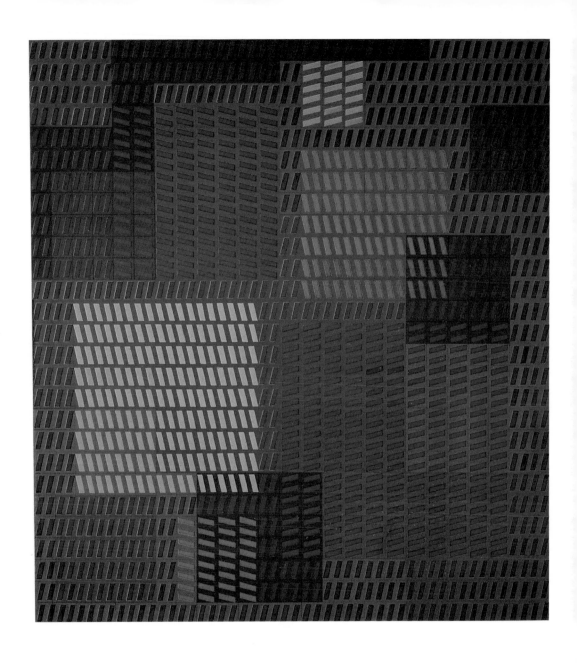

瓦沙雷　**Keiho-C1**　1963　壓克力畫布　81×76cm　私人收藏

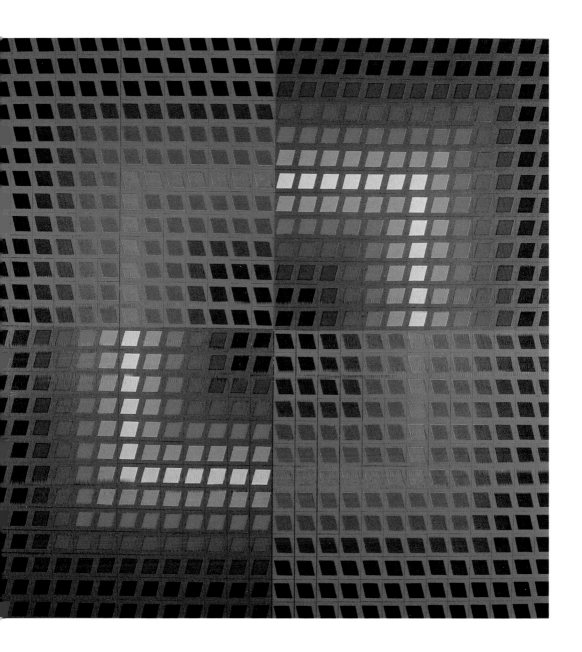

瓦沙雷　**類星體-C**　1966　壓克力於畫布　79×79cm　私人收藏

在瓦沙雷的「演算置換」系列作品中，大多是幾何圖形依圖案的明暗漸層排列，製造出空間深度的效果，這幅畫作中所用的菱形又讓空間感更具動感。

他後來會印刷上千張的彩色厚紙板，並且從中切割出他「造形字母」的元素，再將這些元件放在可以歸類的收納盒中。瓦沙雷提到：「從這些元件隨意的組合，讓這些元件、我的『筆觸』自由地流通。完成的小型、彩色拼圖掛在我的工作室牆上很長的一段時間，經過我仔細的觀察後，在將它記錄在方格紙上。而現在，這些元件已經準備好再次地組合，排列成新的創作了！」

瓦沙雷稱這些顏色及造形實驗下所產成的作品為「最初的原型」。也就是說，瓦沙雷並不認為它們是最終的藝術產物，而只是一張素描，提供在其他媒介：繪畫或印刷、雕塑或陶藝、建築元素或是透明的投影片中創作時的靈感。

由團隊執行藝術創作

在1960年代瓦沙雷雇用了一些助理在他的指揮下幫助執行創作，每一種顏色及形狀都以固定的數字標記，以便於助手組合完成。雖然如此，但瓦沙雷仍會固定地審視製造過程，並常針對細節做更動，或像是在小圖像要放大成巨幅作品時從中指導。瓦沙雷真正需要做的只是在無限的組合中，從中選出一個組合，由團隊執行完成。理論上，他的藝術是全然可複製的，只要依照瓦沙雷的步驟，而不需要他的實際參與。

正是這樣「多件」的概念，瓦沙雷為1960年代的藝術理論做了一大貢獻，讓藝術品以限量的方式生產，價格也趨於合理。對許多藝術家和藝評家而言，「多件」的概念似乎動搖了已建立的藝術市場機制，並讓一種直接、大眾流通的藝術成為可能——或是以

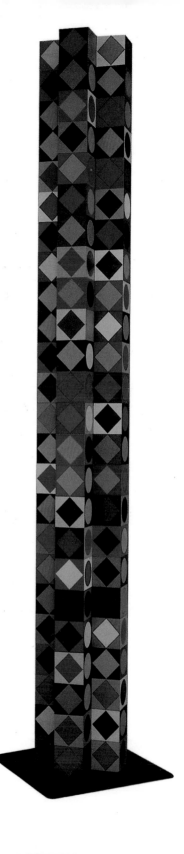

瓦沙雷　**阿帕德**
240×30×30cm
美國Dr. Simony收藏
（左頁圖）

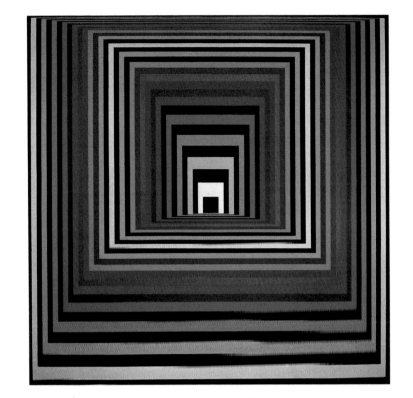

瓦沙雷　**線形 KSZ**
1968　壓克力畫布
200×200cm
私人收藏

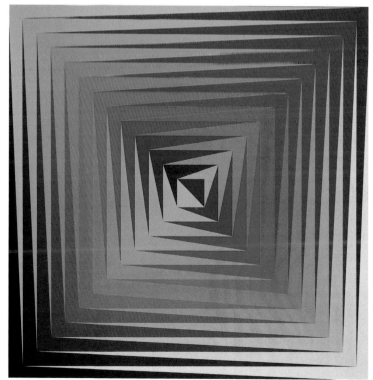

瓦沙雷　**線形原始**
1975　壓克力畫布
200×200cm
私人收藏

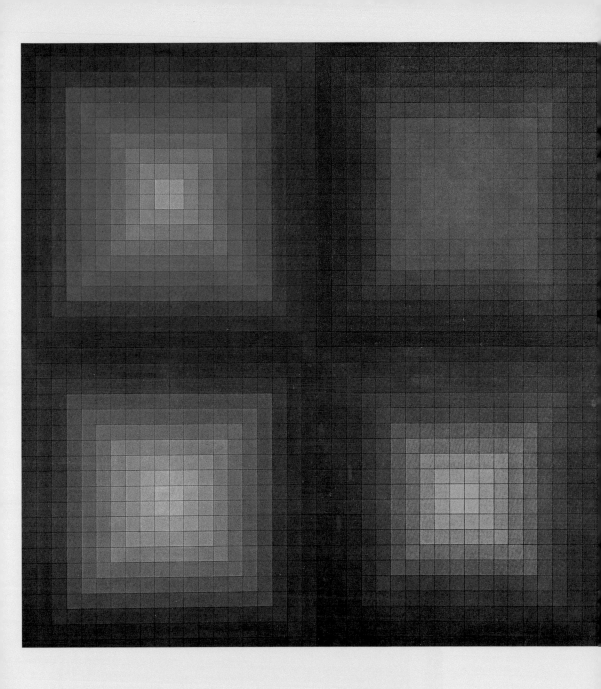

瓦沙雷　**大角星 II**　1964-1965　蛋彩畫布　160×160cm

瓦沙雷特有的論證法來說，可以銷毀「只有唯一、不可複製的大師傑作」的那種過時迷思，並且「去影響、提升一般人的意識，超越特權精英的階層。」

特別是「極簡派」、「概念藝術」與「歐普藝術」的加溫，對於原創及複製作品之間的價值和本質間產生許多辯論。在這些派別裡頭，藝術家在作品上留下的痕跡常被簡化，甚至有時只是一個概念的發起人而已，不容易在最後的作品中觀察出來。

瓦沙雷也將「複合式」的概念帶到了極限，從1950年代末期優先考量了適用於在多種領域，並且可以廣泛流通的設計。瓦沙雷的觀念認為未來不再有神聖、獨一無二的藝術作品，原創作、印刷品、限量品和複製品不會有等級高低的分別；純藝術、應用藝術、商業藝術沒有區分；未來對於美學價值將不再有任何單一、永遠成立的定義。

照這樣的觀念來看，為了讓全世界都能了解、改變、創作而發明的視覺語言，藝術作品的本真（Authenticity）不是首要的考量，而是需要創造一件應用「視覺程式」、「視覺樂譜」的作品，才能在理論上無限地複製，內容上也才最客觀、最能被接受。

瓦沙雷將視覺創作大眾化的方式，是讓它們與建築配件、家具、磁磚，或電影搭配，與日常生活結合。他表示：「我們不可以永遠都讓精英社會獨享藝術帶來的樂趣。當代藝術需要奮力發展一種慷慨的、有潛力可以蛻變演化的新型創作；明日的藝術會是大眾共有的財產。」瓦沙雷的想法結合了人道主義，冀望讓文化成為大眾可享受的資源，也相信美學教育的重要性，將會「緩慢，但持久地改善人類處境」。

瓦沙雷　**Tavoll**
1964　壓克力畫布
84×80cm　私人收藏

理性交融於感性

瓦沙雷的創作中，最引人入勝的一個層面是它理性化、科學化的手法，但驅使他創作的動力卻是對宇宙神祕的浪漫情懷。瓦沙雷的作品就算看起來冷酷、經過計算，但卻是他在嘗試編排銀河宇宙的視覺詩篇時，所發展出最切合的手法。

在拜耳海峽，他曾發覺「所有事物之間密切的關聯性」，創作出來的繪畫，和外界環境保有直接的連結。但現在，瓦沙雷開始探索肉眼不可見的微型世界：「我的『造形集合』：多彩的圓形、方塊，對應了行星、原子、細胞和分子，也可以比為沙粒、礫石、葉子或花朵。我覺得我比許多景觀畫家還要更接近大自然；我處理的是它內在的架構和各元素的組合。」

所以換句話來說，瓦沙雷並沒有在畫中減少對外界環境的描繪，而是將環境轉化，成為宇宙共通的向度，成為「銀河界」及「原子界」的一部分。不像是拜耳海峽或哥德斯山時期的創作，1960年代的繪畫不再包含對自然物件的影射，這個時期瓦沙雷關注的重點已不是大自然中的物件或現象，而是它的規則、次序及系統，以及如何用直覺性的繪畫方式呈現這些觀察。

瓦沙雷將自己沉浸在自然科學及其延伸的議題。當他在1962年回顧這段時間，他說：「在這些關鍵的年頭中，我閱讀了無數關於相對論、波動力學、控制論和天體物理學的書。其中有一句話特別讓我印象深刻：『大致上來說，人們或許會視物質，或是所謂的能量為一種變形了的空間……』物理學理論突然對著我露出了光芒，成為一個富含詩意的靈感來源。熟悉的世界突然消失了，確定性與不確定性交換了位置。從波動力學出發，我很快的到達了原子，轉眼間又來到了銀河系……能說宇宙或許只是一個偉大的公式嗎？那關於一反常態的物質及鏡像呢，它們究竟是另一個全新的世界，或只是一種假設延伸呢？這確切地說是科學，還是哲學的範疇呢？」

當然，要說瓦沙雷的藝術正確無誤地傳達或說明了相對論、不確定性原理、量子力學……將是一個很荒謬的說法。瓦沙雷在意的是用藝術做為媒介，使大眾更容易掌握這些重要的、革新了世界觀

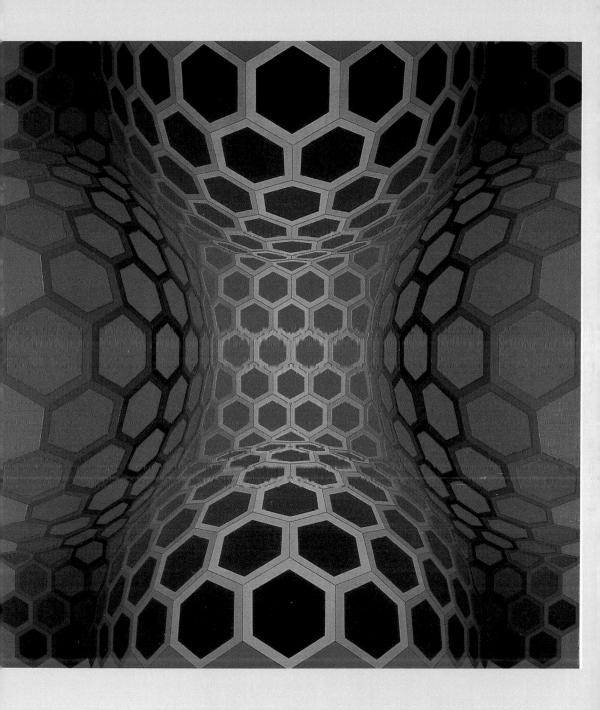

瓦沙雷　**蝴蝶-Mi**　1972-1974　壓克力畫布　65×62cm　私人收藏

的科學，對其更有形及概念的掌握。

在他的眼中，「造形集合」可以和現代物理學相對應，正如氫原子建立在正負電子間的拉鋸關係，瓦沙雷視他的「造形集合」為同時互補的、相反的、不可分割的基本的建構積木。瓦沙雷有一次說：「從此開始，我將以一個很簡單的公式來定義我的元素：$1=2$ $2=1$。」

邁入形而上的層次，他的「造形集合」是尋找一個藝術組成基本元素的成果，一種與科學見解的詩意對話，一個整體的象徵。對他來說「造形集合」昇華至哲學層面，宣示了一切事物的本質：「這是確認和否定之間的聯繫……這是一種藉由物質、數學結構及知識文化架構來理解宇宙的方式。該『集合』是美麗的抽象思維、原始的感知形式。」

回顧歷史，以幾何形狀代表宇宙秩序的悠久傳統，早在柏拉圖的《蒂邁歐篇》（Timaios）語錄中出現，幾何形被稱為宇宙秩序的結構元件，這樣的宇宙進化論一直到二十世紀仍然有深刻的影響。

柏拉圖認為，只有經由和諧的基礎造形、顏色才可顯現純潔的宇宙之美。這個理論也是許多非主觀繪畫背後的概念，包括蒙德利安和馬列維奇，這兩位影響了瓦沙雷的抽象藝術先師，也都使用一種簡化圖像內容的手法，偏好以形而上、宇宙性的概念創作。

蒙德利安的畫作構圖以直角和基本色為主，他視這樣的簡化為一種「人與宇宙之間純粹關係」的表現，而馬列維奇甚至挑起了「悲壯的宇宙」與他的藝術連結。雖然瓦沙雷並不是特別熱衷於這類的神話說法，但他承認偶爾會和「與天空調情」，並在1950年代將一些畫作以星座的名稱命名，例如巨蟹、獅子和獵戶座。

瓦沙雷　**字母V.B.**
1960　壓克力畫布
160×150cm
私人收藏

瓦沙雷　**字母V.R.**　1960　壓克力畫布　160×150cm　私人收藏

在1959年，瓦沙雷為他的「造形個體」登記專利，它是一個方塊中間包覆著幾何圖形，不同的「造形個體」組合讓它就像是字母一樣，可以排列出無止境不同造型、色彩的畫作。

畫作命名的機制

瓦沙雷耗費大量心力所創作的每一幅作品，或多或少，在畫作題名上，都帶著些宇宙的向度和神祕意象。題名有時包括了匈牙利文（通常是以法文習慣的拼音方式重新組成的）、科學或天文學的辭彙，像是「光線」（fény）、「空間」（tér）、「星球」（bolygó），也有形象比較抽象的概念如「光影」（árny）、「日落」（dawn）。

然後也廣泛地從世界地圖上用了一些地名——山、海峽、異國群島的名字，它們的發音聽其來和畫作的氛圍相仿，例如喀斯特（Karst）、尼尼薇（Ninive）或是加拉姆（Garam）。後來瓦沙雷從世界地圖轉移到了從天文圖取名，其中包含了星座、類行星的名稱，他也會用粒子物理學的辭彙做為畫名。

另一個例子是「CTA系列」畫作，這個簡寫代表的是一個遙遠的星系，科學家曾經在1960年代從那接收到訊息，一些學者認為這些訊息可能是外星生物所發出的，因此引發當時社會一陣熱潮。

藝評家史派斯認為瓦沙雷的「CTA系列」作品為「科學與認識學蒙上了詩意的面紗」。在這一系列的作品中，瓦沙雷以相同大小的幾何圖形，系統性地排列出顏色向中心漸漸變亮的作品。為了增加渦旋效果，他使用了金屬光澤的金、銀兩種底色，「引發一種遙遠的、無法形容的力量與想像」。

經由這一系列的作品，瓦沙雷試著表達：「一種直覺式的交流，使一個人可以欣賞行星的無垠，或是用以參照科學。畢竟他們也是會面臨瓶頸的：……處在一面由神祕堆積而成的高牆之前。這是為什麼我嘗試在畫作中激發視覺上、生理上的體驗，讓人站在相似的臨界點上，體會無法表達的、用知識無法回理解答的感受。」

物理學家尼爾斯·玻爾（Niels Bohr），與愛因斯坦同一個世代，有一次也發表了類似的言論，他說：「真相，不易在明確的形式中找到，它只能在保留神祕面紗的前提下被組成。」瓦沙雷大膽的挑起了這項挑戰，賦予神祕的現代科學一種富含詩意的形體。所以空間、時間及動態的概念，也符合邏輯地在瓦沙雷的「動態雕塑」中扮演了重要角色。

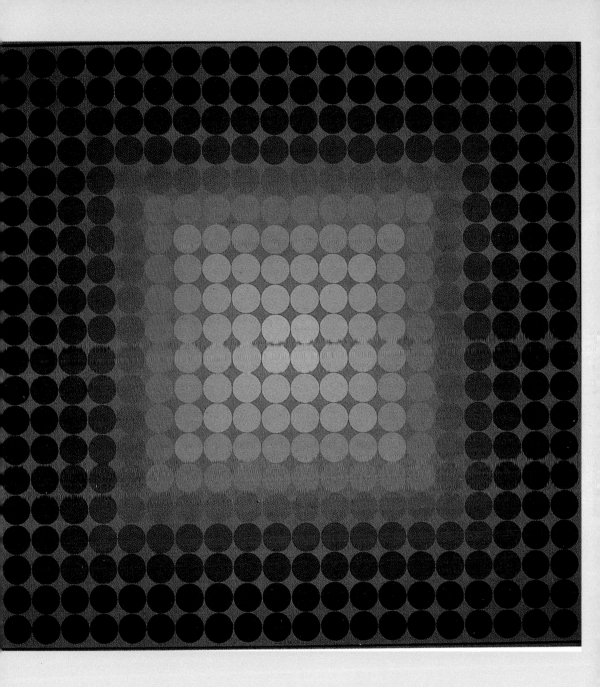

瓦沙雷　**CTA phill**　1966　壓克力畫布　84×84cm　私人收藏

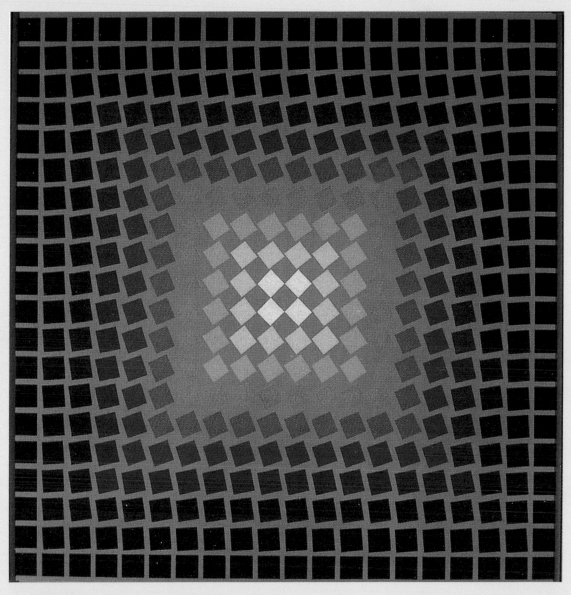

瓦沙雷　**CTA 104**　1967　壓克力畫布　59×59cm　私人收藏

瓦沙雷「三維系列作品」。（右頁圖）

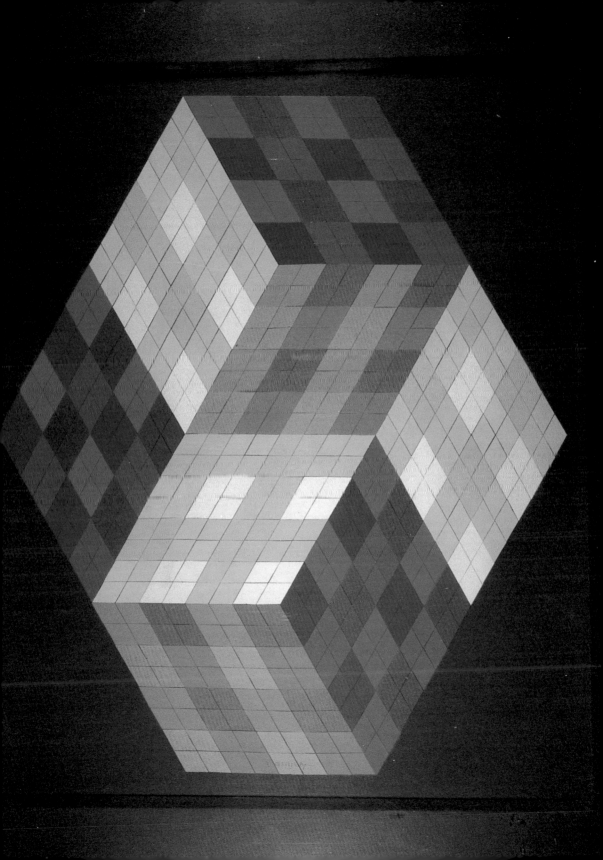

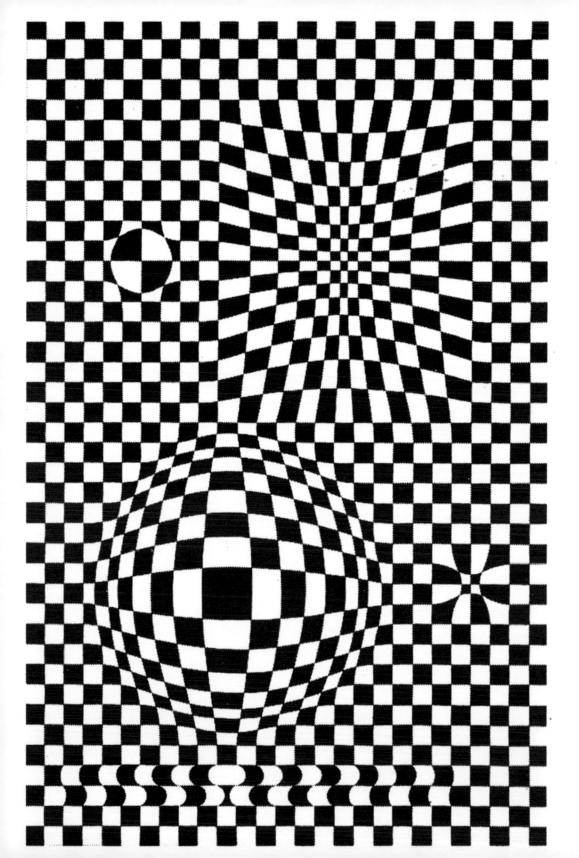

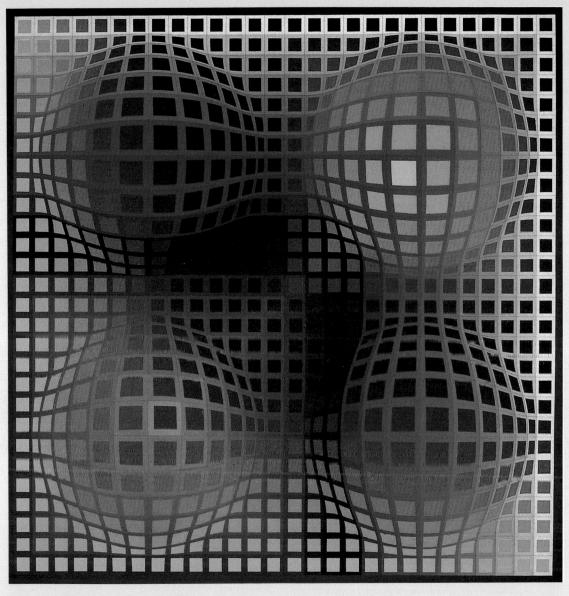

瓦沙雷　**織女星光**　1957　壓克力畫布　100×100cm　私人收藏

瓦沙雷　**織女星**　1957　壓克力畫布　47×33cm　私人收藏（左頁圖）

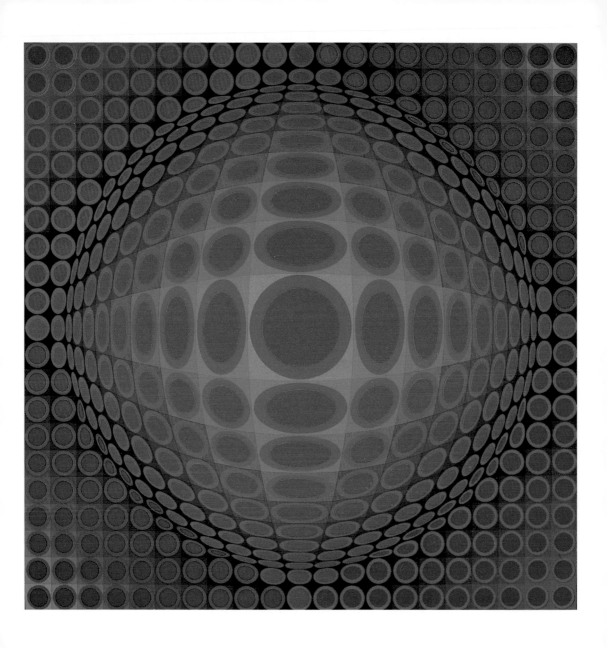

瓦沙雷　**織女星200**　1968　壓克力畫布　200×200cm

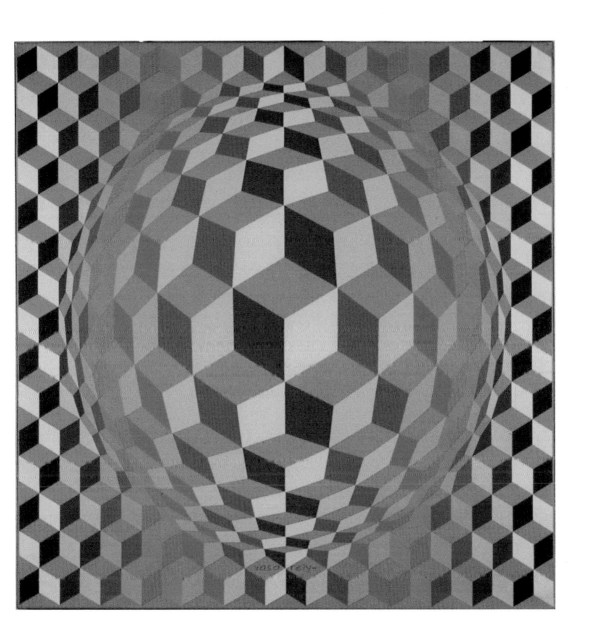

瓦沙雷「織女星系列」與「軸線測定法」混和作品。

他也同時對波動及粒子的二元律動規則很感興趣，這個特性被愛因斯坦稱為「光的雙重性質」，而海森堡（Werner Heisenberg）也從其中發展他的理論，根據他的說法，一個有原子特質的物件是必須持續保持不確定的。海森堡假定，例如，不可能同時知道一個電子的位置和速度，因為這些測量是相互排斥的。

瓦沙雷認為他的繪畫，特別是「動態浮雕系列」，有著「線性網絡」所擁有的「同功基本架構」；「線性網絡」指的也就是光波之間的交會處、光子或粒子。當然和專業的科學家相較之下，瓦沙雷解釋影響他的創作物理學理論時，常是維持在直覺、曖昧的層次。但無論如何，瓦沙雷的作品仍像地震儀一樣測定了一些世代的重要發現，在這些作品中，我們看見了一個世代對宇宙的狂熱嚮往，因為在二十世紀中科技的進步，宇宙形象在人們的腦海中也不斷地經歷改變。這些改變，簡單的說，包括了原本對於空間清楚、有秩序的概念被一一推翻，還有速度、科技進展及個人移動性提升等。提到關於他作品的價值及有效性，瓦沙雷曾切入核心地回答：「創作藝術者是他的世代中，所有資訊的直覺性催化劑」。

瓦沙雷的藝術指出我們對於空間感受的相對性，展示了空間感密切地依賴著視覺法則，以及觀察者的立足點。他的圖像顯示了不確定性，讓視覺處於不穩定狀態，無法在視網膜上定影。以這樣具侵略性的視覺構圖，讓人聯想到現代生活環境的快速變動，激起的視覺動態感「用它純粹的能量轟炸了視覺神經」──引用藝術史學者塞茲（William C. Seitz）描述一幅歐普藝術家黎蕾作品時所說的話。

回溫早期創作主題

1960年代對瓦沙雷來說是藝術創作成果極為豐碩的年代，需要感謝的其中一個因素是他作品所造成的巨大迴響，另外是他的名聲遠播。持續對圖像的探索實驗，他會不斷地回顧自己大量的早期作品記錄，包括千件小型的原創作品，加上彩色照片、投影片和一

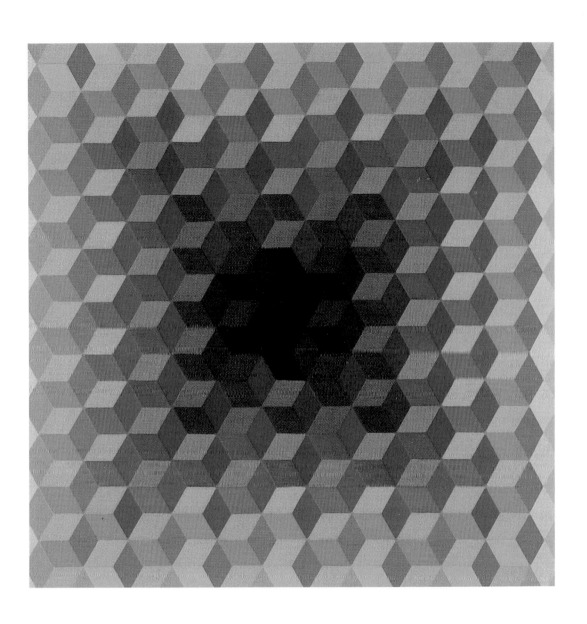

瓦沙雷　**離子3**　1967　壓克力畫布　25×25cm　私人收藏

些記錄了未實踐想法的素描。瓦沙雷有一次說道：「我會適時地回顧這些資料，尤其是當我腸枯思竭，事務繁忙壓得我喘不過氣來時」。因此，許多1960年代的系列作品，是瓦沙雷擷取早期的想法修改後完成的。

像是在1964年所做的「向六角形致敬系列」作品，就是他回顧不合理的空間構圖、天地翻轉的圖像作品。這些作品也同樣由一致的基本元素構成，但這些元素的組合方式比二元式語言及「造形集合」要稍為來得複雜些。

基本的造形由六角形演變而來，內部由平行線連起了方塊。瓦沙雷也運用兩種不同的立方塊：一、正投影式的立方塊；二、克卜勒立方體，後者則是將立方塊等分成三個菱形，這些方塊在視覺上極不穩定，產生一種凹凸翻轉的感覺。〈氚核-VB〉這幅作品是由 圖見121頁 許許多多的正投影立方塊組成，每一個方塊顯露出的三個面向各有不同的色調，集結起像細胞般的圖騰；而〈離子3〉這幅作品基本 圖見119頁 上也用了相同的概念，只不過這次是以克卜勒立方體組成。持久觀看這兩幅畫時，可以察覺透視角度不斷改變，有時看起來是俯視的角度，有時則是仰視，畫作所呈現的空間一直處在曖昧不明的狀態下。

而瓦沙雷在這一系列的作品中卻遇到了難題，像是〈氚核-VB〉或是〈離子3〉在畫作四邊界留有殘形，造成紛亂的感覺。瓦沙雷後來找到了一個解決的方式，並創作「三維系列」，只留著需要的俐落造形，以黑色為底，其餘殘留的形狀則省略。

就如畫題透露，這一系列作品的重心在於三維向度的探索，「三維系列」會引起強烈的空間幻覺，而它們又是現實生活中「不可能的物件」，像是亞伯斯的黑白絹印作品，如此的「結構組合」讓人無法明確解答它的空間性。

舉〈Izzo-22〉這幅作品為例，空間感是極端的。以觀察心理 圖見123頁 學來說，大腦從同一個刺激物上持續發掘相異的解讀方式——畫作的平面一會兒看起來像是凹陷下去，另一會兒又好像凸出了畫面。長期觀看這樣的作品是疲勞的，因為我們已經習以為常用立體的概念觀看物件，使大腦不自主地為畫作找出其空間關係，而無法停留

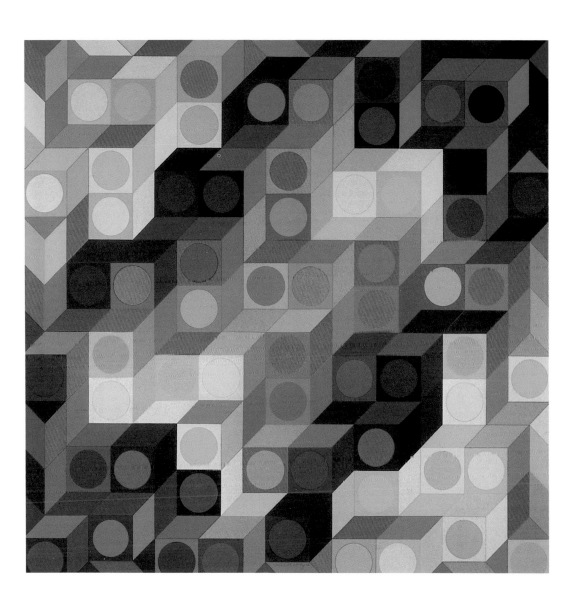

瓦沙雷　**氛核-VB**　1969　壓克力畫布　71×71cm　私人收藏

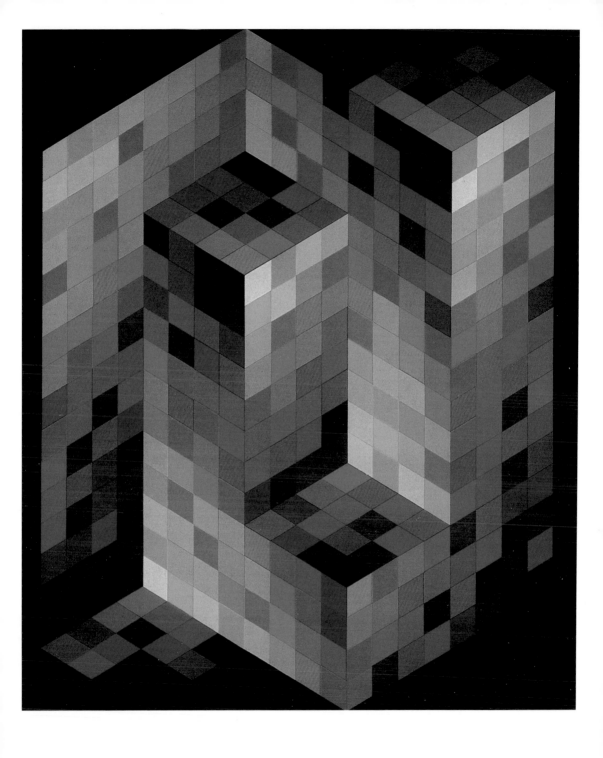

瓦沙雷　**Izzo-MC**　1969　壓克力畫布　155×132cm　Renault收藏

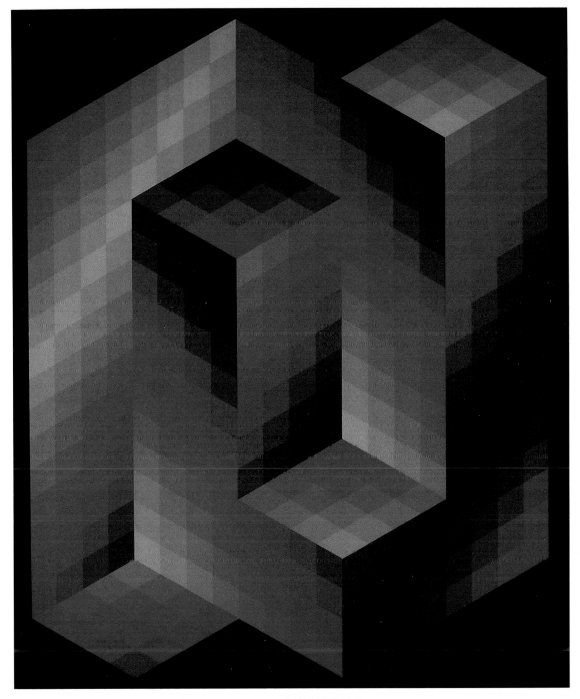

瓦沙雷　**Izzo-22**　1969　壓克力畫布　231×200cm　哥特斯美術館藏

在他的「三維系列」中，瓦沙雷用了立體及空間感強烈的構圖，但這些構圖在現實中是無法成立的。我們的
視覺會不斷地為這個構圖解讀它的空間關係，但永原也無法找到單一一個正確答案，導致畫面看起來不停地
更動翻轉。

在單一個決定上，或是看出畫作的原型為一個單純的平面。瓦沙雷稱這樣的效果為「無窮動」錯視效果，這也是一種重複旋律的樂曲名稱。

以「三維系列」及「造形集合」的理論為基礎，瓦沙雷在1960年代中期開始創作真正的立體雕塑，稱為「二維系列」。作品大多是以金屬或木料所構成的多角體，例如以彩色鋁所塑造的〈Kroa-MC〉是以立方形的造形集合所架構而成，它的架構曖昧不明，光滑表面所造成的鏡射效果，使人誤認它有更多延伸出的面。

早期瓦沙雷創作的主題，例如：西洋棋盤、格線的扭曲及不同的透視角度，又再次成為瓦沙雷的創作靈感來源。瓦沙雷將新的創作命名為「織女星系列」，這也是天空中最明亮的星星的名字。

瓦沙雷用這個名子最早可追溯到1957年，其創作的手法又可以回溯到30年代所繪製的〈丑角〉，瓦沙雷將基本的方塊放大、縮小，以此發展了凹、凸透鏡的效果。他在60年代以同樣的規則創作了大幅作品，他描述道：「『織女星系列』作品……有一種如野獸般、令人躁動的特質，它們明顯地和其他作品相異，並且至少在表面上能夠像普普藝術一樣譁眾取寵。它們像是一百五十億年前宇宙大爆炸所產生的脈衝星──似乎仍沉重地呼吸著。」

另外「線形系列」的作品也同樣取材自早期創作，它的圖騰相似於「攝影技術階段」及「黑與白系列」。

圖見103頁

畫題中的「Vonal」在匈牙利語中是「筆畫」或「線」的意思，而線形圖騰也確實是這一個從1966年開始的系列作品中的基礎架構。線形架構所造成的空間感，因為顏色的漸層變化而加強。像是「演算置換系列」作品，這些圖像是由基本的幾何元素緊密排列而成，由直線或圓形線條構成網絡，逐漸向內縮小或放大，讓畫看起來像進入了一個隧道或是吸入了漩渦。

「織女星」、「線形系列」、「行星傳說」及「演算置換系列」最大的不同之處在於，前者已經不用相同大小的基礎幾何圖形。換句話說，它們無法藉由工業化製造生產，因此趨近於藝術品「獨一無二」的特性。

雖然說瓦沙雷的作品看起來預知了未來電腦繪圖的可程式化、

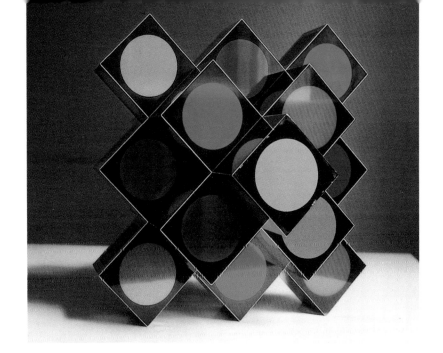

瓦沙雷　**Kroa-MC**
1966-1969　鋁
50×50×50cm
1967年版

可複製特質，及其美感樣貌，這幅作品仍保留了藝術家獨斷的決定，以及系統內小型的錯誤，就和「行星傳說系列」一樣，反映了對藝術自由的追求。

瓦沙雷也自然了解「造形集合」的概念遠觀來看，在電腦技術、機械生產的輔助下，它的影響力將會逐漸突破工作室，並減輕藝術家一大部分的工作量。但同時，他覺得有需要抗拒任何太過嚴苛的「造形集合」精確性，或是偶爾顛覆自己所計畫的排列規則，他抗拒成為規則的奴隸，但在結合建築的創作中，他又能一絲不苟地經確掌握誠律，他解釋道：「一個人會不時渴望完全的自由，但有時又沉浸在純研究的樂趣裡。」

雖然他表示「大眾化」藝術是他的目標，也讓藝術成為可程式化、可複製化的，但瓦沙雷內心裡的那一個藝術家從來不會乖乖地屈服於自己設計的規則中，仍是會自由接納新點子、及靈光乍現的想像。所以在他稱為「詩意經驗」和「造形功能」兩方拉扯下，所激盪出的豐碩成果持續了整個創作生涯。因為瓦沙雷所致力創造的作品，並不是只為了解決任何視覺問題而產生，而是最終希望能將藝術與日常生活結合。

公共藝術及建築實踐
創造一種符合現代社會，增進生活品質的藝術

瓦沙雷晚期作品並沒有加入新的元素，但會修改過去主題，增加顏色光譜及變換造形，例如〈海拉姆棱鏡〉或〈泰克斯-MC〉；或是誇張化、複雜化空間界定的造形架構，例如〈真實-Y〉。從1970年代開始，他專注於宣傳自己的作品，熱切討論藝術在日常生活中所扮演的角色，許多他的專文裡呈現了不衰的樂觀性，以及說服他人的決心。

圖見128頁

在1965年，瓦沙雷寫的第一本著作出版，後續將還會有四本著作。這些製作精美的書籍，詳盡地記錄了瓦沙雷的創作理念。除此之外，他也費心計畫、建設位於哥德斯以及普羅旺斯的兩座研究中心，讓他的藝術理念獲得全面性的推廣。

瓦沙雷將所有心力導向一個目標：創造一種符合現代社會，並能增進生活品質的藝術。

在瓦沙雷的眼中，藝術的「大眾化」超越個人風格的削減，利用一個工作團隊代為製造藝術作品，也讓藝術可以真正地成為共同的資產，他不相信多版數的概念，甚至認為這樣的作品也受藝術市場機制鉗制，落入了藝術的層級制度、精英主義的刻板價值及所有權觀念，所以多版數不是創作首要的目標，而只是一種

瓦沙雷　**真實-Y**
1977　壓克力畫布
200×200cm
私人收藏

瓦沙雷　**泰克斯-MC**　1981　壓克力畫布　235×201cm　私人收藏

瓦沙雷　**海拉姆棱鏡**　1980　壓克力畫布　212×192cm　私人收藏

在瓦沙雷生命最後兩年，他並沒有發展出新的設計，而是將早期的作品主題複雜化，例如將「行星傳說」系列的構圖加上更豐富的色彩、造形元素。

實驗手段，真正的目的是讓藝術直接和人們居住的環境結合。

對瓦沙雷而言，是否可用多樣的技法、規格和媒介無限地複製圖像概念，創造「最初的原型」是他認為對社會有貢獻的藝術所具備的條件，當他為社會最直接的需求——建築，做設計時也採用同樣的準則。

卡拉卡斯大學設計案

瓦沙雷早在1954年就開始構思與「建築結合」相關的藝術計畫，但到晚年這些想法才得以實踐，他在創作生涯裡共完成了超過五十件大型室內、戶外裝飾作品。第一件「建築結合」作品是位於南美洲委內瑞拉的卡拉卡斯大學，瓦沙雷與委內瑞拉的現代建築之父——維拉努埃瓦（Carlos Raúl Villanueva）成為好友，這位建築師邀請瓦沙雷及其他藝術家，包括勒澤和柯爾達，為卡拉卡斯大學設計校園建築。

瓦沙雷為卡拉卡斯大學設計的地下通道的鏤空牆面，使用了電鍍鋼材組合出「正負」底片重疊時的效果，1954年完成。
卡拉卡斯大學收藏

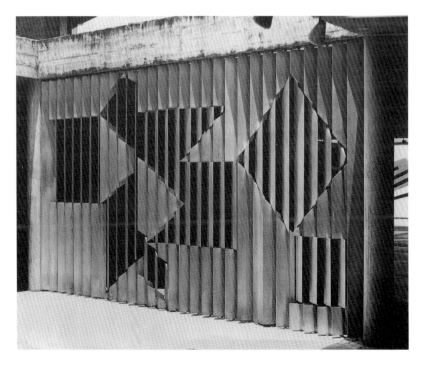

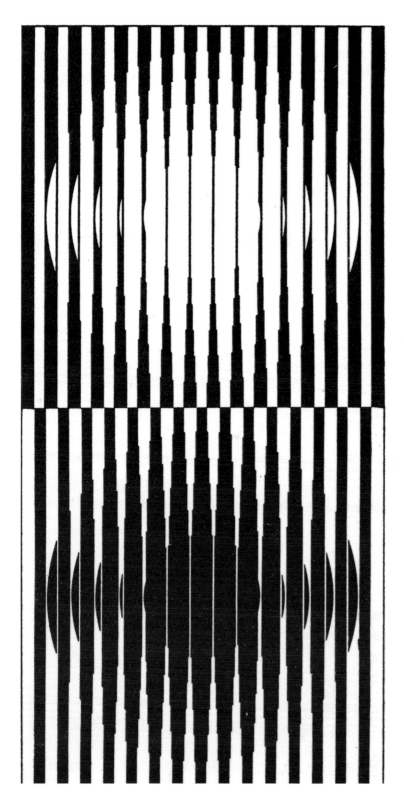

瓦沙雷　**卡佩拉**　1964
膠彩　64×32cm

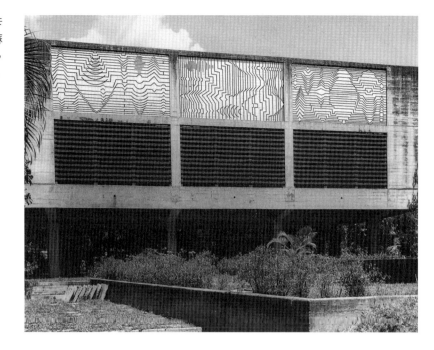

瓦沙雷為南美洲卡拉卡斯大學設計的壁畫〈蘇菲亞〉，1954年完成，由黑白磁磚拼湊而成，總面積約為60平方公尺。

卡拉卡斯大學收藏

　　瓦沙雷為此貢獻了一個設計，包括了一個曲線式的、由陶燒成的牆壁，大小將近一百平方公尺，是由「丹孚」及「哥德斯時期」多層次幾何形構成，其中也包括大型的〈向馬列維奇致敬〉，中間的方塊變成可實際轉動的。

　　第二件作品是以「攝影技術階段」為藍圖的大型壁畫，位於大學入口往表演廳方向的建築上，這件作品中並列的線條，像是弦顫動時產生的，企圖表現跳躍的音符與旋律。

　　第三件鏤空牆面作品，是以「動態藝術時期」的風格做為藍圖，以鋁條製成，當人走過這道屏幕所形成的圖騰也隨之改變。雖然瓦沙雷可以在此實踐動態藝術的想法，但這些作品仍是附屬於建築物，只修飾原有建築或添加了活潑的感覺，和瓦沙雷所期盼的「藝術融入建築」相去甚遠。

　　瓦沙雷後期的大型作品也同樣地維持在裝飾藝術的階段——雖然他總嘗試讓作品帶出和周圍環境一致的氛圍及調性。舉例來說，他為1968年冬季奧運溜冰場所設計的牆垣結合了動態藝術的想法，帶出滑冰的速度感，以及冬天的感覺。為了這一面五十公尺長的鋁

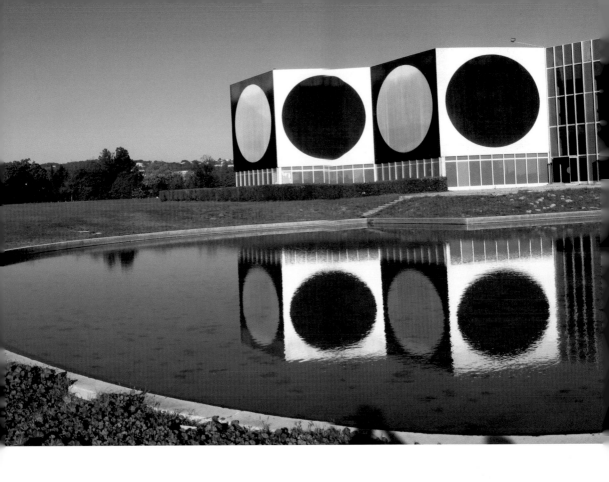

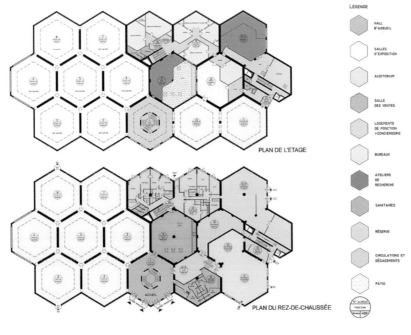

HALL
D'ACCUEIL

SALLES
D'EXPOSITION

AUDITORIUM

SALLE
DES VENTES

LOGEMENTS
DE FONCTION
+CONCIERGERIE

BUREAUX

ATELIERS
DE
RECHERCHE

SANITAIRES

RÉSERVE

CIRCULATIONS ET
DÉGAGEMENTS

PATIO

PLAN DE L'ETAGE

PLAN DU REZ-DE-CHAUSSÉE

基金會美術館樓層圖，
共有兩層樓，其中七個
六角形展間為挑高設
計。

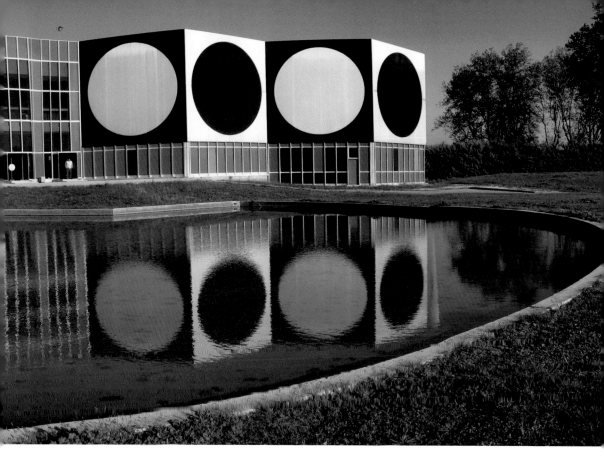

瓦沙雷基金會建築外
觀，位於法國普羅旺斯
省艾克斯市（Aix-en-
provence），於1976
年落成。（跨頁圖）

製牆面，瓦沙雷選擇過去的〈卡佩拉〉作品為藍圖，也像是1966
年在法國蒙彼利埃所設立的動態藝術柵欄，上面的橫槓扭曲造成不
同的圖形特效。

瓦沙雷基金會美術館

在1970年代早期，在他的名望達到高峰時，法國南方普羅旺斯
艾克斯市（Aix-en-provence）在都市範圍內的山丘上規畫了一片土
地，讓瓦沙雷可以著手建立長期計畫的基金會美術館。

瓦沙雷充滿了熱誠，不只是因為土地位於絕佳的地點，也因為
這個地方曾是瓦沙雷景仰的色彩大師——塞尚的居住地。另一方
面，當時歐普藝術的風潮逐漸減退，他放手一搏，使用大膽的前衛

設計，以十六個六角形的「造形字母」構成
大型複合式建築，希望讓自己的名聲至此不
朽，方形的底上圓形，黑白反差依序錯置，
從遠觀看即可認出這是瓦沙雷的作品。

　　1973年十二月立下基石，瓦沙雷基金會
美術館1976年正式落成，這是他一生的願
景，也是設計師、建築師、藝術家聚集共同
創作的社群。瓦沙雷終於有機會不妥協地，
實踐將藝術與生活融和的想法，同時也興建
實驗中心，開始執行讓「我們所處的人工環
境整體進步」的計畫。

　　這座中心營運的重點在於研究及理論，
而營運的模式則沿用1970年在哥德斯所設立
的美術館，是以教學為目的，兩座美術館相
距不到八十公里遠。在哥德斯美術館瓦沙雷
嘗試了一種特殊的布展方式，妥善利用建築
物僅有的空間，以滑動式的展示櫃陳列大量
的作品及文件，新的基金會美術館運用相同
的布展方式，也立下了具企圖心的長期目
標，寄望作品能「使周圍達到和諧」並能夠
「滿足人類最基本的生理需求──視覺的滿
足」。

　　瓦沙雷基金會美術館原本展示了他創作
生涯的發展，從他在布達佩斯的包浩斯所畫
的第一張習作，一直到晚期著名的〈織女
星〉和「線形系列」。大型展示空間內，瓦
沙雷結合了四十二件巨幅的牆面作品，展示
櫃裡還放有用在大型住屋建案，或是整個村
落更新規畫的模型，能在室內或室外置入小
型作品範本。他們也設計一套機制來調查這
些作品的效果，前來的觀眾被鼓勵在電子儀

瓦沙雷基金會內部景觀。

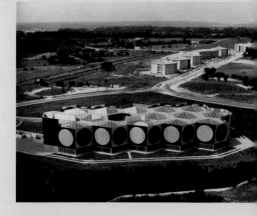

鳥瞰瓦沙雷基金會美術館可見十六個清楚的
六角形。

參觀者不只可以和瓦沙雷的作品互動，也可
以看到其他「動態藝術」創作者的作品。

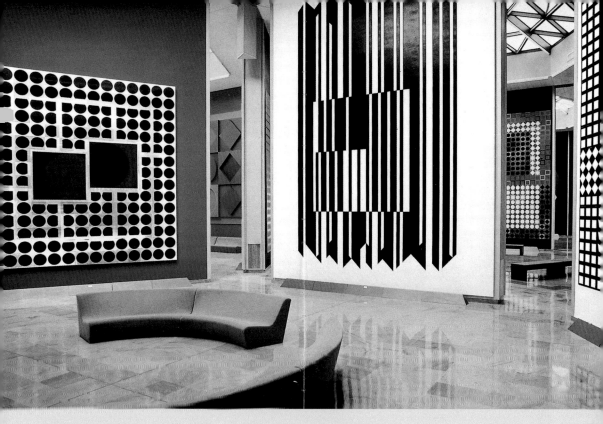

瓦沙雷基金會內部景觀，此為第三展廳，藉由牆與牆之間的空隙處可以看到另一個展廳，有如置身於萬花筒中。（上圖）

由黑與白造形了母所構成的建築外觀，

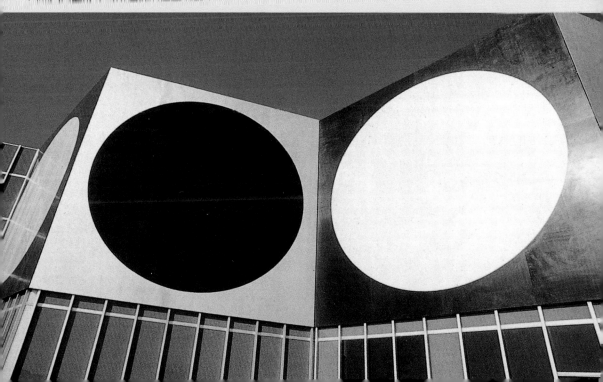

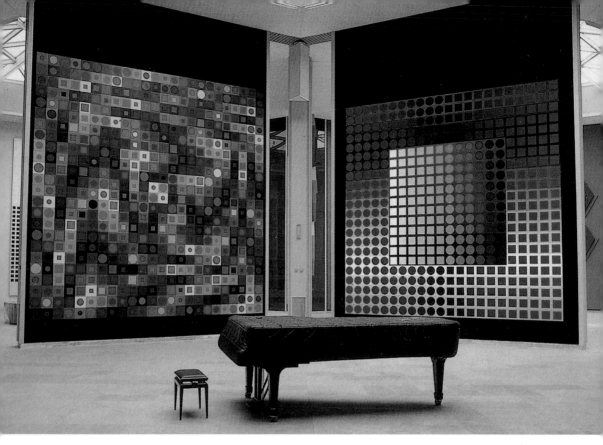

瓦沙雷基金會內部景觀，此為第五展廳。由瓦沙雷自己設計的基金會建築，於1976年落成，內部陳設豐富。基金會主要的目標在於補助和瓦沙雷視野一致的建築及都市計畫案。

錶上發表自己的意見，並主動參與選擇的過程。如此，瓦沙雷希望能得到關於各個族群喜好的數據。

多彩城市的願景

　　瓦沙雷的美學概念，包含的不只是一座遮風避雨的建築，而是整座城市的建築架構、一種未來整體的棲息之地。他用「造形城市」做為1970年專題著作的題名，書籍內容專注在如何將圖像設計結合在日常生活中，考慮建築設計如何搭配城市的整體景觀，他說：「讓我們宣告，未來十年的藝術將會是為大眾所設計、具有普

瓦沙雷為巴黎大學科學系所做的地面設計〈泰博〉，1966年完成，總面積為640平方公尺。巴黎大學收藏
（右頁圖上圖）

瓦沙雷為蒙彼利埃大學文學系設計的動態藝術柵欄，柵欄扭曲造成不同的圖形特效。1996
鋼材22×2.15m
蒙彼利埃大學收藏
（右頁圖下圖）

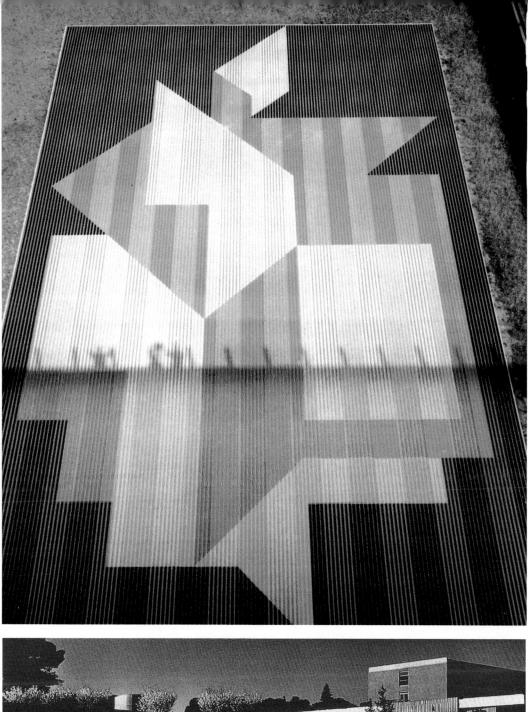

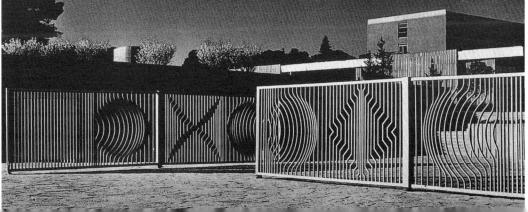

及特色，並且程式語言化的時代，這是由個人所集結而成的整體。為了完成這樣的視野，顏料化學家、製造商、工程師、城市規畫師、建築師和控制學專家，會和負責研究、發明、造形的藝術家彼此密切地合作。他們的目標將會是創造一座散發樂趣的城市。」

瓦沙雷烏托邦式「快樂的多彩城市」願景，是針對他當時所見現代建築衍生問題的投射：人口快速地成長、不良的基礎建設、擁擠的城市中心、不符合人所需要的建築規格。瓦沙雷為市郊「上百萬幢醜陋建築」感到惋惜，反問：「建築包商和銀行一同建造了讓人無法忍受的居住環境。那裡擾人的景觀已經造成了居民們的精神極度緊張，但有誰在意呢？」瓦沙雷認為新的設計發展需要價格合理、造形良好的建築做為支撐。

瓦沙雷早期就培養了對社會進步及藝術效能的正面信仰，晚年也在建築視野中反映出來。藉由集體藝術創作的輔助而進步，讓城市有一個更好的環境，是瓦沙雷早期在慕里學院訓練受到的影響。

早在1920年代包浩斯、風格派、結構主義就相信藝術家有責任為未來的建築付諸心力，將「結構」的功能性、謹慎度及美感和社會進步的視野連結起來，蒙德利安和勒澤已經提倡過「多彩城市」

奧地利藝術家百水所提出的「窗戶宣言」倡導居住在現代主義建築中的居民，能夠自發改造呆板的生活環境，1971至72年間繪。

RONTHNOW 1966

WALKING CITY,
Pages 88 and 89
Bleed all edges. Ⓐ

帶有嬉皮色彩的英國建
築通訊團隊的「海上行
走城市」計畫。
1964-1966

的概念；建築師柯比意也在1920年代中其設計了大型的、理性的城市，運用便宜、大量工業生產的手法，建造了先進的建築。

　　瓦沙雷也斷然地將他所想的多彩城市加上相同的理想層面，但在同時也以現實做為考量──不像1960年代所風行的許多實驗建築及都市計畫，由速度及快速進步的科技做為效仿目標，例如帶有嬉皮色彩的英國建築通訊（Archigram）團隊，或藝術家修弗（Nicolas Schöffer）在巴黎和比利時設立的〈控制塔〉，美國建築師富勒（R. B. Fuller）的〈透明玻璃圓頂屋〉，或是向現代主義建築宣戰的百水（F. Hundertwasser）「窗戶宣言」。瓦沙雷烏托邦式的想法因為實用主義，以及身體力行的實踐才能夠達成。

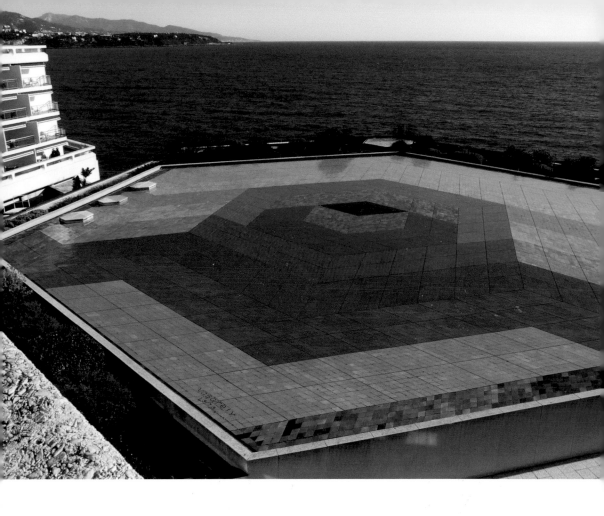

他為這個建築計畫生產了一系列適合工業化生產的建築零件，例如：彩色混凝土、砂岩、陶瓷、玻璃沙、馬賽克、合成金屬和塑料——這使建材除了具功能性、價格合理、並在美感上令人滿足，他曾說過：「為什麼建築的外觀不被設計成有大小不同的窗戶，有時看起來像菱形，有時看起來像是月蝕或相互重疊的圓圈呢？早晨時建築外觀看起來像是發亮、多彩的有機物，晚間他會隱藏於黑夜中，從室內隱約散發出光芒，不同大小的窗戶則成了動態光藝術的展演場所。」

瓦沙雷以團隊方式製造藝術作品，或是使用工業化方式讓藝術概念融入生活，的確曾讓歐普藝術風靡一時，啟發後續設計生產的仿效範例，於建築、室內設計、時尚、日用品中都可以看到其影響。

〈六角之美〉是1979年瓦沙雷為摩納哥代表大會中心所設計的馬賽克瓷磚。位於蒙地卡羅，後方可看到利古里亞海岸。

新舊瓦沙雷事件

　　但經過時間的檢驗，證明了藝術幫助社會進步的看法有點太過天真。經歷了三十年風雨，瓦沙雷基金會美術館雖然仍矗立在普羅旺斯的艾克斯市郊，但好像被世界遺忘似地──正因如此，所以瓦沙雷的家人得以偷竊及變賣數千件他的畫作，幾乎將基金會掏空。但其中一名家人正準備扭轉頹勢，不只是重新修復被遺忘的六角建築，也嘗試挽回二十世紀歐普藝術大師的名聲，那人即是瓦沙雷唯一的孫子皮耶。

損壞的戶外雕塑。

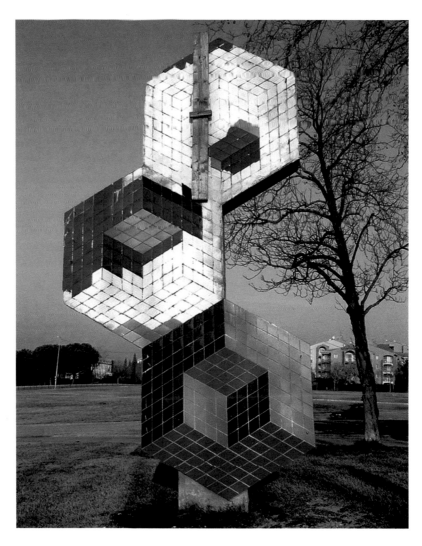

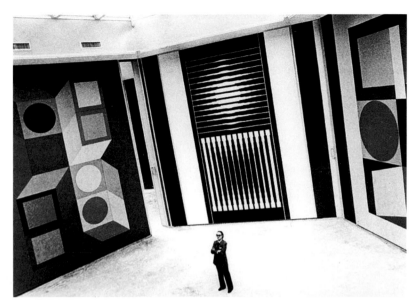

瓦沙雷於美術館內留影。

1973至1976年間瓦沙雷
基金會美術館興建過程
資料照片。

　　如果在2008年前往基金會美術館，會發現空氣中瀰漫著被遺忘
的氣息，美術館前方的道路雜草叢生，破裂的水管讓經過的車輛搖
起車窗，黑與白構成的建築造形仍然搶眼，只不過像是世界博覽會
過後被遺棄的一座指標，在地中海的烈日下漸漸淡去。

　　皮耶為這個幾乎被人忘記的歐普藝術之父，以及欣賞基金會美
術館裡凹陷的掛毯及破損的馬賽克的人帶來新的希望。以上千個圓

瓦沙雷之孫皮耶，後方為索多作品。

形小玻璃組成的屋頂漏水終於被修好，皮耶的下一步是裝新的空調及暖氣（穩定的溫度對維持藝術品品質很重要），但最艱鉅任務仍是重新尋回數千件在90年代被偷竊遺失的作品。

雖然瓦沙雷希望將自己的手稿資料留在這座美術館之中，但大部分的油畫、絹印、建築設計習作都不翼而飛。「他會非常失望看到自己的親人使他的夢想破滅」皮耶說道。所留存下來的只有在七間六角型展覽室牆上，四十二件搬不走的大壁畫。

在美術館的展覽室間行走就如同迷失在瓦沙雷萬花筒式的繪畫當中。而他一生作品的結晶都凝聚於此——從「動態藝術」、「黑與白系列」到「造形集合」等系列都呈現在壁畫中。考量基金會所經歷的風雨，這些作品仍算維持得不錯。

需要被質問的家人包括了米歇爾・塔布諾（M. Taburno）、尚皮耶（亞維爾）以及安德烈・瓦沙雷，他們分別是皮耶的繼母、父親及伯父。事實上，他們之間的弊案在法國媒體沸沸揚揚了很長一段時間，被分做為「瓦沙雷事件」及現在的「新瓦沙雷事件」兩個階段。

瓦沙雷基金會於1990至1995年曾休館五年，這也是「瓦沙雷事件」的開端，因為基金會1981至1993年間的負責人德布什（C. Debbasch）涉及將作品轉賣，大量的瓦沙雷作品衝擊市場，使作品價值在1993年一度跌入谷底。德布什被判涉嫌貪污後潛逃至非洲，1995年米歇爾成為基金會背後的首腦，初期她曾定下了大型出版計畫、回顧展等承諾，一時挽回了瓦沙雷作品的聲望及在市場上的地位，但到了2007年才證明了當初的承諾皆為空頭支票，展覽及書籍出版沒有一項計畫獲得實踐。

米歇爾在1997至2007年間成為瓦沙雷基金會董事長，她串通瓦沙雷二子拍賣、出售手稿資料及畫作，將基金會近乎掏空，使普羅旺斯瓦沙雷基金會美術館進入第二個休館期，建築遭損壞而無人修復。尚皮耶於2002年過世，皮耶於期間控告繼母米歇爾，終於在

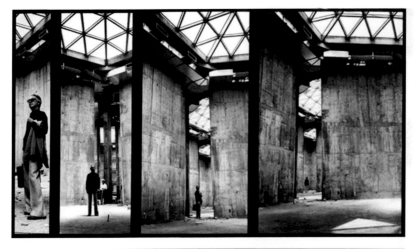

瓦沙雷於美術館內留影。

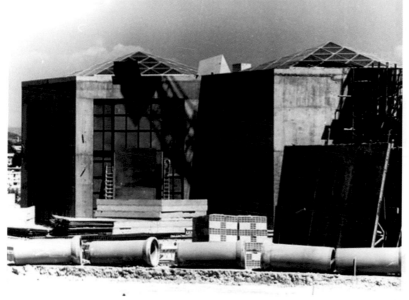

1973至1976年間瓦沙雷
基金會美術館興建過程
資料照片。

2007年於法國法院獲得勝訴，米歇爾因此自願解除基金會董事長一
職。2008年米歇爾於美國芝加哥落網，被逮捕時正將近百件瓦沙雷
作品從一倉儲搬離。

　　皮耶在2008年後重新讓基金會正常運作，從修復屋頂漏水，到
館內規畫教育活動、藝術節及展覽重新取得鄰近居民對於這座美術
館的興趣，被法國媒體稱為「新瓦沙雷事件」。

　　皮耶在2008年也策畫了小型的瓦沙雷巡迴展，先是於哥德斯美
術館舉行，終點站為普羅旺斯瓦沙雷基金會美術館，作品的來源

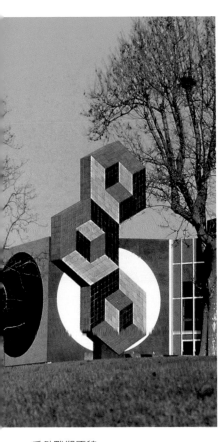

為剩下的館藏以及私人收藏家的贊助，共六十件作品。2009年皮耶成為基金會董事長，他計畫於2013年舉辦瓦沙雷回顧展，屆時將會是基金會破土的四十週年，也希望能讓基金會真的如當時創立時的願景——使得塞尚居住之地持續發揚光大。

瓦沙雷是一個根深蒂固的樂觀主義者，他相信藝術和社會進步的絕對性。在他的創作生涯中，瓦沙雷不斷嘗試將藝術與生活帶到和諧境界，這些作品的多元性，直至今日仍值得重新審視及回顧。

就像是許多對於未來的想像一樣，瓦沙雷對未來所提出的看法是對自己的時代的深刻檢視。他走在時代的尖端，規定基金會使用電腦，並提議用幻燈片而不是作品本身郵寄到世界各地舉辦巡迴展覽。對瓦沙雷而言，原作與複製作品間的差異並不重要。他創造了一座屬於自己的建築，這使他不能被單獨稱為藝術家——他有工程師的雙手，以及詩人特有的靈魂。

戶外雕塑原貌。

哥德斯美術館內部的瓦沙雷作品展示間，於1970開設。（下圖）

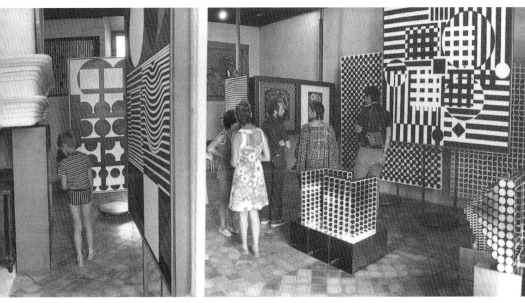

瓦沙雷年譜

Vasarely

瓦沙雷肖像

1906	維克多‧瓦沙雷四月九日生於匈牙利的佩斯。他常宣稱自己在1908年生，一直到1996年才在法國《費加洛》報紙才公開自己生於1906年。
1925	十九歲。完成了高中的學業。開始在布達佩斯大學習醫，但不久後便放棄學業，轉而學習自己喜愛的藝術。
1927	二十一歲。就讀私立孚克曼學院，並在課餘時間兼職設計海報轉取外快、磨練業界經驗。
1929	二十三歲。瓦沙雷加入波立克在1928年設立的慕里學院，這個機構是以德國包浩斯做為藍圖。瓦沙雷在此創作了第一幅幾何抽象作品。
1930	二十四歲。移居巴黎，並和他在慕里學院認識的克萊兒（Claire）結婚，他們共生了兩個孩子安德烈（André）和尚皮耶（Jean-Pierre）。
1931	二十五歲。他們的大兒子安德烈出生。瓦沙雷以商業畫家為職，為幾家大型的廣告仲介工作，並很快有能力雇用助手幫他完成設計。他想過在巴黎創立一所學校，以包浩斯教學方式為基礎，並設計了一套教學方法，研發教材，教導不同的繪畫技法，也開始有系統

地研究圖像藝術，實驗條紋、線形網絡和西洋棋盤等圖騰能造成的視覺效果，這些在30年代所研發出來的「圖像習作」後來被他稱做為「基本曲目」，是為後期藝術發展所準備的。

1934　第二個孩子尚皮耶出生，後來成為一位藝術家，採用亞維爾（Yvaral）為筆名。

1940　三十四歲。瓦沙雷認識了未來的藝術經理人丹尼斯·賀內，直到1975年前，兩人有著密切的合作。

1942　三十六歲。瓦沙雷搬離巴黎，在法國南方的聖塞雷（Saint-Céré）住了兩年，開始專心從事繪畫創作，特別崇仰克利、亞伯斯、貝維斯納（Antoine Pevsner）、阿爾普（Sophie Taeuber-Arp）等人的作品。

1944　三十八歲，丹尼斯·賀內畫廊開幕，瓦沙雷是創始者之一，該畫廊舉辦了多場重要展覽，分別為瓦沙雷及巴黎抽象藝術的發展留下了珍貴的紀錄。早期畫廊展了瓦沙雷的繪畫、圖像設計及商業藝術作品，以及受到立體派、未來主義和超現實主義影響的油畫作品，其中後者被瓦沙雷稱之為「錯誤的途徑」，並進而專注於拓展幾何抽象的表現。

1947　四十一歲。發展出一種原創的幾何抽象語言。以日常生活周邊的景觀做為靈感來源。幾個地方的景觀扮演了關鍵角色：拜耳海峽、巴黎丹孚車站裡的瓷磚牆壁、哥德斯山櫛比鱗次的屋頂。在拜耳海峽，他將海濱的小圓石、沙礫、海浪、地平線等簡單的自然形狀減縮成幾何形式。

瓦沙雷肖像，柯隆博（Denise Colomb）1945年攝

瓦沙雷與波利亞科夫（Poliakoff）、丹尼斯‧賀內、道森、德洛勒（Jean Deyrolle）於1947年合影。

瓦沙雷於哥德斯工作室，1947年攝。

瓦沙雷與賈可伯森（Egill Jacobsen，左），道森（Jean Dewasne，右），1948年攝。

分析三維立體，實驗視覺效果，使用軸線測定法繪畫，將丹孚車站、哥德斯山等主體轉化，成了充滿韻律與美感的幾何抽象畫作。

1951　四十五歲。移居至阿爾克伊。發展「黑與白系列」。
於丹尼斯‧賀內畫廊展出「攝影技術階段」作品，以攝影技術將原本的黑白繪畫放大，放於兩片前後錯開的透明壓克力板上，成了「動態浮雕系列」作品。

1952　四十六歲。第一篇關於瓦沙雷的專文出版，作者為尚‧道森（Jean Dewasne）。

1954　四十八歲。受委內瑞拉的現代建築之父——維拉努埃瓦（Carlos Raúl Villanueva）之邀，在卡拉卡斯大學內設計了三座結合校舍建築的雕塑。

1955　四十九歲。瓦沙雷在丹尼斯‧賀內畫廊策畫「動態藝術展」，邀請包括杜象、柯爾達、丁格利、亞剛等重要的藝術家參與，並出版《黃色宣言》，引起廣大迴響。
　　　瓦沙雷開始累積獎勵和勳章，獲得米蘭三年展黃金獎章。

1958　五十二歲。參加國際間重要大展，包括：「比利時五十年現代藝術」、「紐約古根漢美術館開幕展」，及多次參加「德國卡塞爾文件展」。

瓦沙雷手稿

瓦沙雷的個展也在世界各地推出，如：布宜諾斯艾利斯、卡拉卡斯、倫敦、德國史畢格畫廊（Galerie Der Spiegel）。開始接受建築、室內掛毯設計委託案。

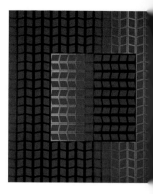

瓦沙雷　**Zett-Kek**
1966　140×140cm
紐約Sidney Janis畫廊藏

1959　五十三歲。瓦沙雷的「造形集合」登記了專利，「造形集合」是由一個方形為底，中間再包覆不同顏色的幾何圖形所構成。「造形集合」讓圖像創作能工業化生產，使用預先做好的模型，依循「程式」或「視覺樂譜」，讓工作室中的助手執行。這些「元件」就像字母一樣，提供一幅創作無限的排列組合，這也是「行星傳說」、「演算置換法」系列所探討的中心主題。

1960　五十四歲。瓦沙雷幫助創立「巴黎藝術研究集團」（GRAV），他的兒子亞維爾（尚皮耶）也參與其中，這個團體於1969年前於巴黎舉辦了許多活動。

1961　五十五歲。離開阿爾克伊，移居至阿內敘馬恩鎮（Annet-sur-Marne）。

1963　五十七歲。巴黎裝飾藝術美術館推出「造形集合」展覽。

1964　五十八歲。獲得紐約古根漢頒發獎項。發展出一系列建築裝飾作品：「向六角形致敬」、「三維系列」和「二維系列」是以正投影式及克卜勒立方體組成。多次個展分別於伯恩藝術中心（Kunsthalle Bern）、紐約佩斯畫廊、辛德尼・杰尼斯（Sidney Janis）畫廊舉辦。

1965　五十九歲。參加了紐約現代美術館的「感應眼」歐普藝術特展。
　　　瓦沙雷於斯洛維尼亞首都，盧布爾雅那（Ljubljana）舉辦的第六屆國際圖像設計展，及第八屆巴西聖保羅雙年展，雙雙獲得獎勵勳章。瓦沙雷獲頒法國藝術暨文學騎士勳章。他撰寫的第一本專文出版。

1966　六十歲。成為紐奧良榮譽公民。於科拉夫第一屆國際圖像藝術雙年展獲得首獎。

1967 六十一歲。於巴黎近代美術館「光和運動展」展出，獲得熱烈的迴響。他開始以多版數及陶塑的方式創作。近一步將藝術與建築結合，完成案例包括了德國埃森綜合大學、法國格倫諾伯冬季奧運滑冰場圍籬。獲得匹茲堡卡內基當代美術館繪畫首獎。

創作有強烈空間感的「織女星系列」和具有深度感的「線形系列」作品。

1970 六十四歲。於法國山巒古城哥德斯設立美術館，除了展出他的作品外也十分重視教育推廣活動。瓦沙雷獲頒法國國家榮譽軍團騎士勳章。創作了許多建築裝飾作品，包括兩幅在巴黎蒙巴納斯地鐵站和RTL廣播電台所做的大型壁畫。第二本由他所撰寫的專文出版。

1976 七十歲。在巴黎龐畢度中心設置〈喬治・龐畢度〉大型浮雕肖像。匈牙利佩斯市的瓦沙雷美術館正式啟用，由藝術家小時候居住的房子所改建。

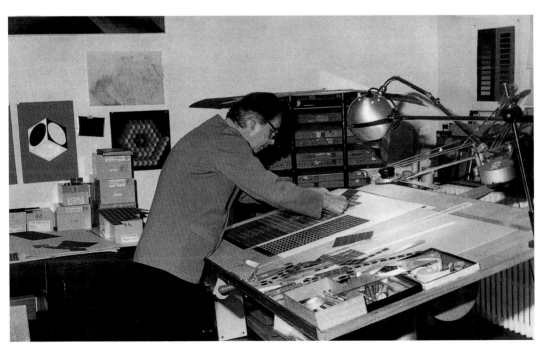

瓦沙雷正在巴黎郊外塞那馬恩省的工作室中組合「造型字母」，1972年攝。
伽瑪社（agence gamma）資料照片

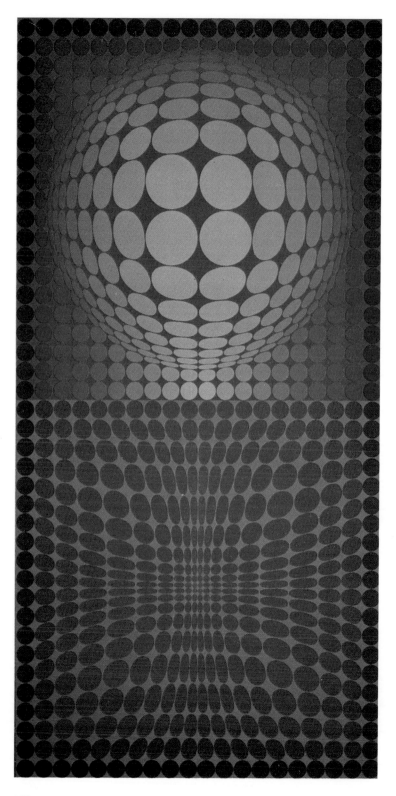

瓦沙雷　VP-119　1970-71
261×131cm

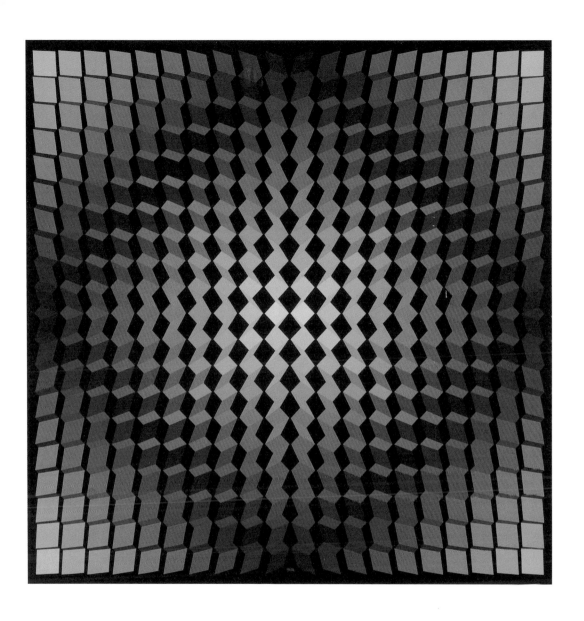

瓦沙雷之子，亞維爾所創作的〈黃綠色結晶體〉1973。

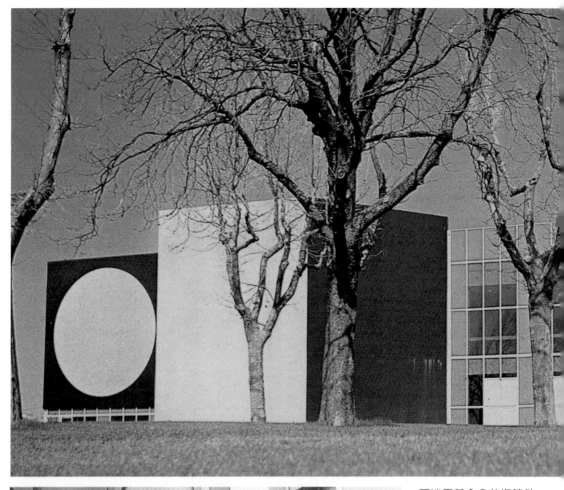

瓦沙雷基金會美術館外
觀。位在法國普洛旺斯
的艾克斯（上圖）

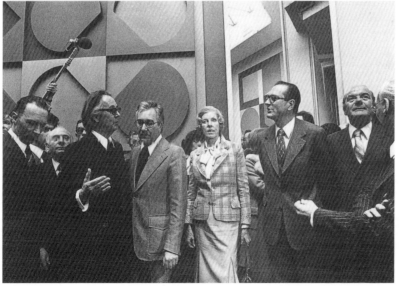

龐畢度夫人（右三）與
當時的法國首相席拉克
（Jacques Chirac，
右一）出席瓦沙雷基
會開幕式。

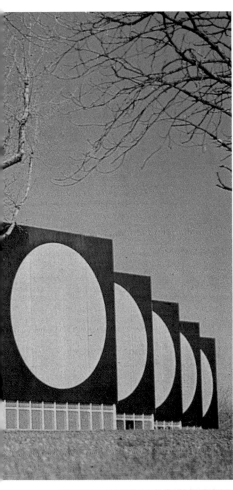

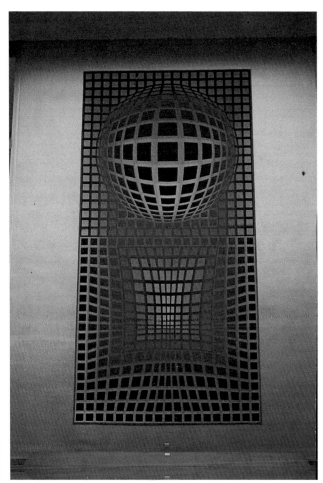

瓦沙雷基金會美術館內
四十二幅大型壁畫之一。
（右上圖）

瓦沙雷肖像，1982年
攝。（左圖）
瓦沙雷於阿內敘馬恩鎮
的工作室內工作，Leon
Chew攝於1980年。

155

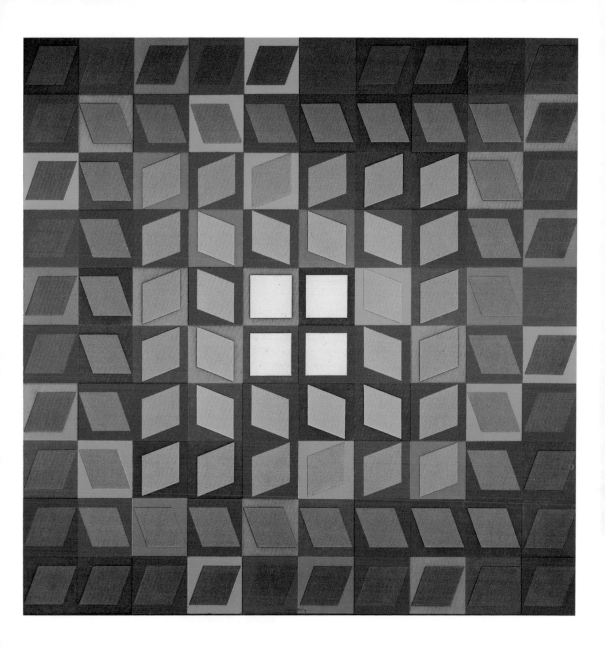

瓦沙雷　**Aran**　1964　81×81cm　科羅拉多Kimiko and John Powers收藏

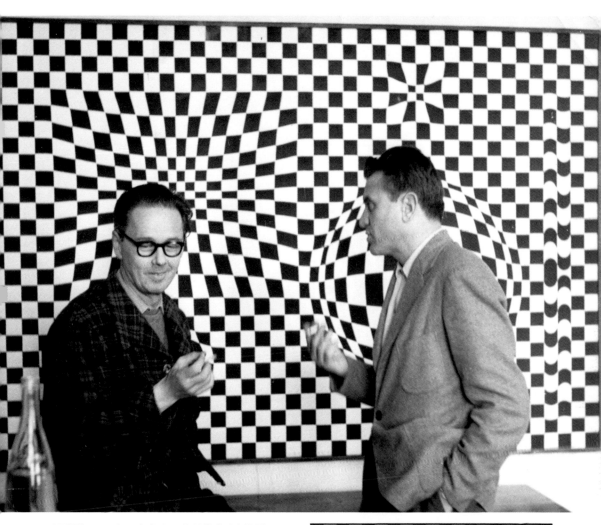

瓦沙雷攝於1977年，布魯塞爾的美術宮資料照片。

瓦沙雷　行星傳說　1971

瓦沙雷和兒子尚皮耶（亞維爾），
1994年攝。

瓦沙雷與兒媳婦米歇爾‧塔布諾合照，
1994年攝。

法國普羅旺斯省、艾克斯市、瓦沙雷基金會成立，建築由他設計並部分出資。

1983　七十七歲。成為紐約市榮譽公民。美國巡迴演說。

1984　七十八歲。在巴黎歌劇院做舞台設計，該劇碼導演為伊斯特凡‧薩伯（István Szabó）執導的華格納「唐懷瑟」。

1987　八十一歲。布達佩斯瓦沙雷美術館正式啟用，位於匈牙利古蹟斯奇宮（Zichy Palace）內。

1990　八十四歲。1990至1995年間，普羅旺斯瓦沙雷基金因為董事長夏爾‧德布什涉及貪污、挪用基金會財產及畫作進入第一個休館期。

1995　八十九歲。德巴什被判刑三年，潛逃至非洲。

1997　九十一歲。瓦沙雷3月14日於巴黎過世。

瓦沙雷與前法國總統密特朗（Mitterrand）合照，1991年攝。

國家圖書出版品預行編目資料

歐普藝術之父
瓦沙雷/Victor Vasarely；吳礽喻撰文
初版 -- 台北市：藝術家，2011.1
160面：17×23公分 --（世界名畫家全集）

ISBN　978-986-282-010-0（平裝）

1.瓦沙雷（Vasarely, Victor, 1906-1997）
2.畫論　3.畫家　4.傳記　5.法國

940.9942　　　　　　　　　　100000823

世界名畫家全集

瓦沙雷 Victor Vasarely

何政廣 / 主編　　　吳礽喻 / 撰文

發行人　何政廣
主　編　王庭玫
編　輯　謝汝萱
美　編　雷雅婷
出版者　藝術家出版社
　　　　　台北市重慶南路一段147號6樓
　　　　　TEL：(02)2388-6715
　　　　　FAX：(02)2331-7096
　　　　　郵政劃撥：01044798 藝術家雜誌社帳戶

總經銷　時報文化出版企業股份有限公司
　　　　　中和市連城路134巷16號
　　　　　TEL：(02)2306-6842
南部區域代理　台南市西門路一段223巷10弄26號
　　　　　TEL：(06)2617268
　　　　　FAX：(06)2637698
製版印刷　欣佑彩色製版印刷股份有限公司
初　版　2011年2月
定　價　新臺幣480元

ISBN 978-986-282-010-0（平裝）